Wonderland of the Japanese Sword Fittings

刀装具ワンダーランド

川見典久 = 著
黒川古文化研究所 = 協力

創元社

Tōsōgu

Wonderland of
the Japanese Sword Fittings

Foreword

はじめに

江戸時代の武士が所持していた刀剣には、鐔のほか、目貫(めぬき)や小柄(こづか)、笄(こうがい)、縁(ふち)、頭(かしら)などの刀装具が付属しています。緻密な彫金技術を駆使し、金、銀、銅など多彩な金属を用いて製作された作品は、現代人から見ても美しさや楽しさを感じることができるものです。細工の精密さだけでなく、多様な意匠(デザイン)や洗練された構図、文様の形態表現には、印象的に見せるさまざまな工夫が凝らされています。

しかし、多くの人はこれらを目にする機会が少なく、もし鑑賞の機会があっても肉眼では充分に確認できないことがほとんどでしょう。そこで本書では刀装具の高精細デジタル撮影をおこない、その画像をふんだんに掲載して細部の技術や表現がわかるようにしました。

また、製作者はそれぞれの形状にあわせて構図を試行錯誤していますが、正面からだけでは充分にその魅力を伝えきれません。出来る限りその作品の意匠がわかる角度からの俯瞰像を掲載し、さらに縁は周囲三六〇度の展開写真によってその全体像がわかるようにしました。日本の美術工芸におけるひとつの到達点とも言える近世の刀装具について理解が深まり、多くの方々にその魅力を感じていただければ幸いです。

Tōsōgu

Contents

Wonderland of
the Japanese Sword Fittings

目次

2 はじめに
4 目次
6 刀装具にみる武士の美意識
10 江戸時代の拵えと刀装具
12 刀装具徹底解剖
14 おもな金属素材と色
15 おもな技法
18 凡例
19 幕府御用彫物師・後藤家
26 コラム「家彫」と「町彫」
27 多彩な素材と技法
50 コラム 鐔の耳
51 多様な意匠
52 草花
72 コラム 銘について
73 いきもの
94 コラム 模倣作を見極める
95 道釈人物
104 コラム 鐔師・彫物師の人名録
105 四季の情景
136 コラム 刀装具の注文と流通
137 物語と文芸
154 コラム 絵画史からみた鐔・刀装具
156 作品リスト
158 おわりに

刀装具にみる武士の美意識

黒川古文化研究所　研究員　川見典久

古くから武士は刀剣を重んじ、武器のなかでも特別に扱ってきました。十六世紀末に日本を訪れたイタリア人司祭アレッサンドロ・ヴァリニャーノは、イエズス会本部への報告書に、当時の武士が一振りの刀に金貨数千枚をつぎ込むことに驚きを感じたと記しています。彼の意見に対して戦国大名・大友宗麟は、まったく役に立たない宝石を買おうとするヨーロッパ人よりは、自らが実用する武器に多額の金を支出する方に意味があると反論します。

このような強い思い入れは拵え（外装）にも及び、戦国武将たちはそれぞれの趣味嗜好にあわせた柄や鞘、鐔などをあつらえたようです。江戸初期にまとめられた武将の逸話集『常山紀談』には、豊臣秀吉が広間に置かれた差料を見て、それぞれの持ち主を当てたと記されています。美麗を好む宇喜多秀家は黄金をちりばめた刀、上杉景勝は長剣を好み、前田利家は出世しても昔を忘れず革巻の柄、異風を好む毛利輝元は一風変わった拵え、徳川家康は大勇にして刀剣に頼る心がないため、取り繕うところなく美麗でもない刀と、その特徴と各武将の性格から分析します。ここでは質実な刀装を好んだとされる家康ですが、愛用する名物刀剣「宗三左文字」と「菖蒲正宗」の替鞘をいくつも作らせ、常にこれを腰に帯びたと伝えられており（『東照宮御実紀附録』『武功雑記』）、拵え

にも関心が強かったことが窺えます。大名家に伝来したなかには、鞘を朱塗にしたものや金で装飾を加えたものがあり、往時の個性的な拵えを偲ぶことができます。

しかし徳川幕府が成立すると、極端に長い刀や大鐔、大角鐔、朱塗や黄塗の鞘を禁止する法令が出されるなど、派手な刀装に対する制約が強くなっていきます。享保年間(一七一六〜三六)に八十の高齢に達していた老人が、幼時からの江戸の風俗の変遷などを述べた『八十翁疇昔話(むかしむかし物語)』には、かつて年齢や趣味により大きく異なっていた拵えが、長さや鞘、刀装具の作りに至るまで流行に左右され、個性が失われていく様を嘆く一節があります。幾分、作者のノスタルジックな気分が反映されているとは思われるものの、急速に拵えの画一化が進んだ様相が見てとれます。

越前福井藩主・松平慶永(春嶽、一八二八〜九〇)の著した『幕儀参考』には、登城などの際に帯する刀剣についての記述がみえます。これによれば、刀は二尺二三寸(およそ七〇センチ弱)、脇指は一尺六七寸(五〇センチ前後)で、鞘は蠟色塗、柄は白い鮫皮に黒五分の柄糸を中菱巻とします。鐔は赤銅磨き地、縁は赤銅魚々子地または磨き地、頭は角製とあり、さらに小柄・笄・目貫の三所物は後藤家の作を格上としています。

このような拵えの画一化がかえって刀装具における美意識を洗練させる要因となったのではないでしょうか。鞘や柄糸、鐔など目立つ部分で個性を発揮することが難しくなった具眼の武士は、目貫や小柄、笄、縁・頭などに目を向けました。これら刀装具の意匠と表現には、製作にあたった職人はもちろんのこと、注文主である武士、町人らの美意識や嗜好が強く反映しています。豊前小倉

藩士で国学者の西田直養（一七九三〜一八六四）が著した『筱舎漫筆』には、「刀剣夜話」と題した一節に次のような記述があります。

刃は実にして、拵は花なり。花もまたなくんばあるべからず。たゞに刃よしとて、拵をことさらに麁末にするも、却ておもしろからず。おごらずとも分限相応にはすべし。

刀剣は元来かたきものなれば、そのかたきに彫りもやうなどは、却て見処すくなし。宇治川の先陣、橋弁慶、太刀弓矢甲冑などやうのものよりも、優美なる秋草花鳥、やさしき調度など、あまりに金色ならぬかたこそあはれもふかゝるべし。

このなかで直養は、刀身の格に見合った拵えとすべきこと、また武器であるからといって、刀装具まで直接に「武」を連想させる意匠とするのは野暮であり、むしろ秋草や花鳥、調度などの方が趣深いといいます。伝存作品をみても、松竹梅をはじめとする植物文様のほか、和歌や謡曲、狂言、故事にもとづく意匠など、「武」とは直接関わらないものが多く、直養の考えが特殊なものではなかったことが窺えます。他にも「ふち頭など、大小ともに揃ひたるは、却見処薄し」、「目貫、ふち、つばなど取あはせて、あまりにその同類をあつめてゆかしからず」など、刀装具の図柄をあまりにも揃え過ぎるのは無風流であると、拵えにおける取り合わせについてもその美意識を披露しています。

『卯花園漫録』（石上宣続、文政六年）には、曽我兄弟の仇討をえがいた『曽我物

彫工宗珉、或人の腰のものの縁に、曽我五郎を御所の五郎丸が組留たる図をほりて、頭にほととぎす一羽彫りたり。武者にほととぎすの取合せいかがとおもふに、能々上手の心栄也。かしらの郭公によりて、五月雨をもたせたる所おもしろし。或人の云けるは、連歌などの附合に、此心持などはいかがあらんと云し。

　曽我五郎を女装した御所五郎丸が捕らえるという武張った図柄をあらわす縁に対して、頭をほととぎす一羽のみとする対比の妙、さらに事件の起こった日の五月雨をほととぎすに含意するという点におもしろみがあるとします。ここに、ある人の言として「連歌などの附合に、此心持などはいかがあらん」とあります。「附合」とは、複数の作者が上の句（五七五）と下の句（七七）を順に詠んでゆく連歌において、前の句の意味を受け継ぎつつ、次の人へ繋げるために新たな要素を入れて展開をはかることです。ここでは武者とほととぎすという一見無関係にみえる図柄にもかかわらず、『曽我物語』の内容を知っていれば両者に繋がりがあるとわかります。

　高い教養を身に付け、文芸やさまざまな文化に通じて意気や粋、風雅に心をかよわせる者であれば、なおさら身に帯びる刀の拵えには気を使ったと想像されます。武器としてだけでなく、装束の一部としても鐔や刀装具には武士の美意識が強く反映していたと言えるでしょう。

江戸時代の拵えと刀装具

江戸時代の武士は二本の刀を腰に差していました。このようなスタイルになったのは戦国から江戸時代にかけてのことで、それまでは刃を下向きにして腰に吊す（佩く）「太刀拵え」が主流でした。槍や鉄砲が普及し、騎馬から徒歩戦へと戦術が移行するにしたがって、近接戦闘に有利な短めの刀を腰に差す「打刀拵え」とすることが増え、江戸時代になると脇指と一組にして差す形式が基本となりました。

一般的な「打刀拵え」では、鞘の表側に下緒を通す栗形と、帯に引っかかって鞘ごと刀が抜けることを防ぐ返角が付きます。柄には鮫皮（エイの皮）を着せ、紐を巻いて滑り止めとします。

〈返角〉 かえりつの

〈鐺〉 こじり

〈下緒〉 さげお

〈鞘〉 さや

〈拵えの分解〉

小柄・笄と鞘

鞘の表裏には溝が切られており、表側に笄、裏側に小柄を装着します。そのため鍔には小柄と笄を通すための櫃孔があけられています。普段使いの拵えには付属しないこともも多く、特に笄が付属するのは比較的フォーマルなものが多いようです。

〈拵えの名称〉

- 〈栗型〉
- 〈縁〉ふち
- 〈目貫〉めぬき
- 〈鮫皮〉さめかわ
- 〈頭〉かしら
- 〈柄巻〉つかまき
- 〈鍔〉つば
- 〈笄〉こうがい ※笄の差裏に小柄こづか

鎺と切羽

刀身と茎との間には、鞘に刀身を固定するための金具「鎺」が嵌まっています。鍔の前後は「切羽」と呼ばれる薄い金属板で挟み込むことでがたつきを抑えます。

- 〈鎺〉はばき
- 〈切羽〉せっぱ

刀装具徹底解剖

〈1〉鐔(つば)

柄と刀身の間に位置する盤状の金具で、自らの拳を守り、突いた際に手が滑って自身の刃で傷つかないようにします。刀身に装着するための孔(茎櫃(なかごびつ))の周囲を、両端に銅片などを「責金(せきがね)」として埋め込んで刀身との寸法を調整して固定します。小柄、笄を出し入れするための櫃孔が設けられることもありますが、これらが付属しない拵えに使われる場合には埋められます。

〈差表側〉

〈差裏側〉

〈6〉

〈3〉目貫(めぬき)

本来、刀身が抜けないよう茎の孔に通す目釘を覆う金具でしたが、やがて実用よりも装飾的な意味が強くなり、目釘とは独立して柄の表裏に巻く組糸により固定されるようになりました。両手で握って構えた際、それぞれの掌に当たるよう互い違いの位置に装着されます。小柄・笄とあわせて「三所物(みところもの)」と呼ばれ、刀装具のなかでも格上とみなされました。

〈2〉〈4〉縁と頭
柄の両端に付く一組の道具で、柄頭側を「頭」、鞘側を「縁」といいます。フォーマルな拵えでは頭を黒い水牛の角製とします。

〈5〉〈6〉笄と小柄
笄は冠を付ける際などに髪を整える道具で、頭部は耳掻き形に作られます。小柄はペーパーナイフのような小刀（刀子）の柄で、別作りの刀身を差し込んで用います。錆びて抜けなくなることを避けるため、小柄のみが収集の対象となることも少なくありません。

おもな金属素材と色

刀装具に用いられる金属は、混ぜ合わせて合金とするだけでなく、さまざまな加工により表面の色合いを変化させています。例えば「色上（いろあげ）」は緑青（塩基性炭酸銅）や酢、胆礬（硫酸銅）、水などを合わせた液体で金属を煮沸し、化学変化によって発色させる技法です。

【黒色】

赤銅（しゃくどう）
銅とわずかな「白目（しろめ）」（錫や鉛の合金）を混ぜた烏銅に五％程度の金を合わせて「色上」をしたもので、光沢のある紫がかった黒色となります。烏金の字をあてることもあります。
→20頁

【金色】

金
純金にあたる金無垢（焼金）のほか、さまざまな割合で銀を混ぜて用います。銀を混ぜるほど山吹色が薄くなります。
→22頁

真鍮（しんちゅう）
銅に亜鉛を混ぜた合金。黄銅とも呼ばれます。
→96頁

【銀色】

銀
美しい銀色の光沢があり、金に次いで細工に多く用いられます。空気中の硫化物と反応すると黒くなります。
→64頁

朧銀（ろうぎん）
銅に銀四分の一を合わせた合金で、四分一とも呼ばれます。本来の色は銅とあまり変わりませんが、「色上」により銅と銀が斑に混じり合った渋く落ち着いた燻銀のような色になります。
→100頁

【茶色】

鉄
本来はにぶい銀色ですが、腐食を防ぐため故意に錆付をすることも多く、黒褐色や茶褐色を呈します。
→86頁

銅
純度の高い銅は明るい褐色を呈し、不純物の多いものはややくすんだ色となります。表面の加工によっても色合いは変化し、燃えるような濃紅色とした朱銅（緋色銅）などもあります。
→114頁

おもな技法

彫物師は鏨と鎚を使って金属を彫り、文様や形を表します。鏨の大きさや形、刃先の形状はさまざまで、部分によって使い分けます。また、異なる色合いの金属を用いて、絵画の彩色のように鮮やかな文様を作り出します。

象嵌

彫りを加えた地がねに別の金属を嵌め込む技法。立体的に造形したものを埋め込む「据紋象嵌」、地がねと同一平面に仕上げる「平象嵌」、布目状の鑢目に文様の形にした金属の薄板などを叩き込んで埋め込む「布目象嵌」などがあります。

据紋→82頁

片切彫り

刃先を斜めに作った平たい片切鏨を用い、刃を内か外に向けて彫ります。彫り口の断面はレ字形で、筆で描いたような勢いある線となります。

→58頁

魚々子地

先が凹んだ円形の魚々子鏨を用い、金属表面に魚卵状の連続した小円を打ち並べる技法。

→64頁

鍍金

金属の表面を金の薄膜で被覆する技法。水銀と混ぜ合わせて塗布し、加熱して焼き付けます。メッキ。故意に磨り剥がして変化を付けることもあります。

→32頁

毛彫り

鏨で線状に刻んで文様をあらわす技法。彫り口の断面はV字形になります。

→90頁

肉合彫り

平坦な地がねに、文様の周縁を浅く彫って画し、その内側に凹凸を付けて図柄を彫り込んでゆく技法。

→100頁

うっとり

文様の一部を金銀の薄板で包む技法。「袋着」ともいいます。また、鐺付けする場合を「金着」と呼びます。

→98頁

○昔の彫工は先鏨の法を其師より授て習熟して後、己が工夫をく、一流の工となるをよろこび上手とよろざるも自己の像ゑをなすうして何となくもうやまづらし、後の工はもうとへぢ、偶古作のありろき残る重は押形となりのみて摸する事残り丁寧ろして鏨さぐろを彫もどろうじて、からうぢてみづくさ色上もくくや自許してをぐむしく銘残切もうろろが

他を学ぶひがなうく、をどくの伎饑多民類なろへ人画工などし云う、名画とうぐろ人ハ他の筆法残習熟して後、古画残幅写くして、園残作す事残工まし、赤筆残下をよむへく、古画の妙すして企及のうさあろろ残る意か擬して

装劍奇賞　巻之一　〇四　芝荨飾蔵

古人の圖せしを残らず心よくうつしなし一も
其意匠を出さずさまざまおもくしき落款をなし
頭巾気先生も閒ありこれ彼押形の名人と同價の
曲者なりて　　ぬきえなき高人をもかもめくろぶ
すぐれりのあぶらをよく目巧を鍛煉して人を分
をも惑をしあぎむこぎるんかげくて　小道を残れ
あつう　よう　
〇むうよう　一流残ありて名譽を得し宗珉乗意

凡例

一、本書に採録した鐔・刀装具はすべて公益財団法人黒川古文化研究所の所蔵品である。

一、本書収録の作者名、作銘の読みは原則的に通例に従った。

一、図版ページには作品名、製作者、製作年代、法量を記した。法量のうち、小柄・笄は長辺、目貫は左側一方の横幅、縁頭は縁の横幅（長辺）、鐔は縦の長さを掲載した。なお、詳しい法量は巻末の掲載作品一覧に記した。

一、縁のうちの何点かには展開図を掲載した。

Tōsōgu

幕府御用彫物師・後藤家

Wonderland of the Japanese Sword Fittings
The Shogunate Engraver, the Gotōs

足利義政に仕えたという初代祐乗以来、十七代にわたって将軍家御用を務めた後藤家は、金貨（大判）や天秤で重さを量るための分銅の製造に携わる一方、三所物（小柄・笄・目貫）を中心とする刀装具の製作にあたりました。金無垢や赤銅地を基本とし、鉄地や朧銀地を用いないなど、素材、技法、図柄に制約を設け、武家の趣向に応じた格式と伝統を作り上げたことから、その作風は「家彫」と称されました。絵画における狩野派と同様、江戸時代の武家におけるフォーマルを支えた家柄です。

鈴虫文三所物

後藤顕乗

江戸前期
小柄：9.5cm　笄：21.1cm
目貫：2.9cm

古様でおおらかな鈴虫文

鈴虫を表した赤銅製の三所物で、肢や翅の細部を毛彫りします。長く伸びた触角や折り曲げた後肢は力強く、作者の確かな技術が窺えます。

鈴虫は夏から秋にかけて細かく鈴を振るような声で鳴き、古くからその美しい響きが鑑賞されてきました。『源氏物語』にも十五夜の夕暮れ、庭前を野の風情に作り源氏が放った女三の宮の御殿に源氏が赴き、鈴虫を和歌に詠みその音色を嘆賞します（「鈴虫の巻」）。江戸時代には人工的に飼育をして売り歩く「虫売り」もあらわれ、俳諧では秋の季語ともなっています。

後藤顕乗
(一五八六〜一六六三)

　五代徳乗の次男で、通称を理兵衛、名を正継または正綱といいます。宗家の家督は兄栄乗が継承したものの元和三年(一六一七)に早世し、その長男・光重(八代即乗)が年少のため、七代目として家督を預かり後見しました。寛永年間には加賀前田家の扶持を得て、従兄弟の覚乗と隔年交代で金沢に赴いたと伝えられます。
　なお、金象嵌で入れた本作の銘は、花押が折紙などに用いられる略体となっています。

文化五年(一八〇八)五月七日付 《金造龍目貫》折紙

鑑定と折紙

　後藤家では、武士の間で刀装具を贈答に用いる関係上などから、刀剣の本阿弥家と同じく、無銘の古作に鑑定を加えて当主が「折紙」と呼ばれる鑑定書を発行しました。その形式は横に二つ折りした奉書紙に、作品名、作者名、代付け(作品の格付けを大判や銭の枚数で表したもの)、年月日、当主の署名と花押を記します。作品自体に鑑定した事を示す「紋祐乗 光守[花押]」といった極め銘を入れることもあります。

這龍文目貫(はいりゅうもんめぬき)

伝 後藤栄乗(でんごとうえいじょう)

江戸初期
4.1 cm

身をくねらせる龍の立体感と躍動感

「這龍」は後藤家において歴代作り続けられた代表的な意匠です。

左の龍は頭をやや斜め上に向け、胸を大きく反らせて左手に珠を持ちます。後肢は大きく前後に開き、S字状にうねる尾の先は剣先形になっています。もう一方の龍は、後方を振り返っていて、珠は持っていません。後肢はやはり前後に大きく開き、右後肢に尾を絡ませています。

なおこの作品には、六代栄乗の作とする十五代真乗(光美)の折紙が付いています(前頁参照)。

鱗をひとつひとつ造形して、
立体性と躍動感を表す。

角や頬、手足など、部分によって
鏨(たがね)の種類を変えて質感を出す。

唐獅子文目貫

無銘（後藤）

江戸前期
3.6cm

顔を見合わせ
踊るように
駆ける獅子

　二頭の獅子が互いに顔を見合わせ併走している姿を、金を用いて立体的に表し、微妙な凹凸により胴部のふくらみや浮き出るあばら骨の立体感を表現しています。顕乗の従兄弟にあたる覚乗（一五八九〜一六五六）の作として伝わりますが、根拠となる資料は付属していません。力強い造形や経年の痕跡から江戸前期の製作と考えられます。
　獅子は遠龍と並ぶ後藤家の伝統的な図柄です。狩野永徳作といわれる《唐獅子図屏風》（宮内庁）と同じ趣向の題材で、ともに室町幕府、信長、秀吉、徳川将軍家に仕えた狩野派の絵画との関わりという面からも注目される意匠です。

体の各部を画する線はやや幅広く凹ませ、
たてがみや尾の毛並みは
細く毛彫りする。

大きく開けた口には
歯を一本一本表現する。

コラム

「家彫」と「町彫」

元禄（一六八八〜一七〇三）以降、さまざまな文芸や美術、町人文化が発達すると、「家彫」と称される後藤家の格式高い刀装にあきたらず、より個性的な拵えを求める機運が高まり、町彫工による華麗な技法や洒脱な意匠の刀装具が流行しました。なかでも「町彫」の祖と仰がれる江戸の横谷宗珉（一六七四？〜一七三三）は、友人でもある画家・英一蝶に下絵を求めたといわれ、機智に富む画題を金工に表して武士や町人の需要に応えました。技法の面でも、立体性を追求した高彫作品で人気を博す一方、片切彫りにより絵画の筆意を朧銀地にあらわした「絵風鏨金」を創意して一家を成しました。宗珉の活躍は文化が急速に多様化していく十八世紀前半の状況を色濃く反映しており、その転換点に位置し、新たな様式の先導的役割を果たしたことから、「町彫」のはじめとする評価を得たものと考えられます。

一方、江戸で横谷派と並ぶ「町彫」の一派として奈良派があります。その「三作」に挙げられる奈良利寿、土屋安親、杉浦乗意はそれぞれ『装剣奇賞』（天明元年（一七八一）刊）に「此人の手

際に於ては企及ぶべからざる奇巧あり」（利寿）「利寿に似て同じからざる曲者なり」（利寿）「奇をこのみて妙に詣れり」（安親）、「超凡の奇工」（乗意）と賞されて、ともに「奇」の要素が特筆される独創的な彫物師です。

京都でも一宮長常や鉄元堂を称した岡本尚茂、大月光興らが活躍するなど、各地に個性的な彫工が登場し、後藤家とは異なる意匠や表現、素材、技法を駆使し幕末にかけて互いに技を競いました。その影響から後藤家における、京都の八郎兵衛家から出た一乗が朧銀地や鉄地を用い、それまでの「家彫」とは一線を画す作風により一世を風靡することとなります。

横谷宗珉《布袋図小柄》部分

杉浦乗意《獅子図小柄》部分

Tōsōgu

多彩な素材と技法

Wonderland of the Japanese Sword Fittings
The Colorful Material and Technique

鐔・刀装具は金、銀、銅、鉄などの金属を用いて製作されます。これらはそのまま用いられるだけでなく、互いに混ぜ合わせ、「色上(いろあげ)」と呼ばれる処置をすることにより色合いを変化させます。文様は何種類もの鏨(たがね)を使い、ある時は立体的に、またある時は絵画を描くように表現し、さまざまな色の金属を配置して彩ります。彫物師の創意工夫が詰まっている素材と技法に着目して、いくつかの作品をみてみましょう。

蓮葉文透鐔

正阿弥伝兵衛

江戸中期
8.6cm

葉の破れた秋の敗荷を華やかに図案化

赤銅を用いて上から見た蓮の葉を、朧銀で横からの姿を造形し、継ぎ合わせて一つの鐔としています。金であしらった葉脈が華やかさを際立たせます。多角形の孔をあけて葉の破れた様を表現し、そのまま小柄や笄を通す櫃孔となるように工夫しています。

東洋において蓮は仏教と深い結びつきを有し、建物や仏具などの装飾文様として用いられてきました。葉の破れた敗荷は秋の季語としても知られ、図案化された面白さから鐔に意匠化されたとみられます。蓮池に水鳥が遊ぶ「蓮池水禽図」などの画題が知られますが、同時代の作例として伊藤若冲が大坂・西福寺の《蓮池図》に朽ちて孔の空いた葉や、花が落ちて蜂の巣状の花托のみとなった姿を描いており注目されます。

孔(あな)の両側に彫った溝に、
金で覆った薄板を差し入れて接着し、
葉脈のみを残して破れた様を表現。

葉脈は線状に並べた
×印形の刻みに
金が盛り上がるように象嵌する。

正阿弥伝兵衛
（一六五一〜一七二七）

庄内（山形県鶴岡市）に生まれ、名を重吉といいます。江戸で修行した後、延宝三年（一六七五）に秋田藩主佐竹義處に二十両三人扶持、銀五十枚で抱えられました。五十年余りにわたって御用を勤め、その技法は弟子伝内、孫弟子伝七へと継承されました。なお伝兵衛の在銘作では、正阿弥の「弥」字は弓篇ではなく方篇となっています。

┌─ 地がねを折り返して
　　葉の反り返りを立体的に表す。

┌─ 葉の裏側は平坦な平象嵌として区別する。

藻魚図大小縁頭

岩本昆寛

江戸中期
大：3.8cm、小：3.8cm

ゆったりと水中を泳ぐ写実的な表現の鯉

赤銅の地がねに、朧銀による鯉と、金の藻を表した大小一対の縁頭。側面も利用して水中を泳ぐ鯉を巧みに配置し、一幅の絵画にも比肩し得る描写力の高さがあります。

魚と藻を取り合わせた画題は「藻魚図」と呼ばれ、絵画や陶磁器に盛んに描かれました。中国では『詩経』小雅の「魚藻」に藻のなかにある魚を王に喩えて宴を祝う詩が詠われており、為政者の徳を讃える意味があったのでしょう。

黄河上流、龍門の急流を登り切った鯉は龍になるという中国の伝説があり、日本でも子弟の立身出世を願う武家に尊ばれ、端午の節句に鯉のぼりを掲げる風習として定着しました。

岩本昆寛
（一七四四～一八〇一）

通称を喜三郎、名は昆寛。南甫、白峯亭、春曙堂などと号しました。はじめは浅井良雲と名乗り、江戸四谷麹町の天神山真乗院に住みました。初代横谷宗与の門人であった忠兵衛の孫弟子・岩本良寛に師事し、のちに養子となります。奈良派風をよくし、特に構図に巧みだったといいます。江戸千日谷（東京都新宿区）の一行院には、台石の上に載せた太鼓形の一風変わった墓石が現存しており、円形の中心に「白峯南浦墓」と刻まれます。

鱗やひれ、えらなどの
各部分を立体的に
造形する。

頭部や鱗は鍍金を
意図的に磨り減らして
立体感を強めている。

藻は立体的に表す部分と、下地に鍍金(ときん)した平面的な部分がある。鯉と重なり合うところもあり、水中の空間に奥行きを与えている。

眼の周囲やえらには筋を毛彫(けぼ)りし、部分的に点状の鏨を加えて質感を出す。

鰻に藻図小柄　岩本寛利

江戸中期
9.7cm

巧みに表現された皮膚の質感と写実的な形態感

水中を緩やかに泳ぐ鰻の姿を朧銀で立体的に彫ります。頭の微妙な曲面や、背びれの形態感からは、写実を追求する意識が窺えます。流れに揺れる二種類の藻は金で作っており、その描写は師の昆寛に勝るとも劣りません。金、銅、赤銅の小珠を象嵌し、三角形の鏨をところどころ打って水底の小石や砂利を表します。

日本人と鰻の関わりは古く、大伴家持の詠んだ「痩人をあざける歌二首」（『万葉集』）から、奈良時代にはすでに夏バテを防ぐために鰻が食べられていたことがわかります。

表の下地は真鍮ですが、裏は赤銅を丸鏨で荒らして金を流し込んだ「梨子地象嵌」とし、短冊形の余白に銘を入れます。

生きた鰻をそのまま写し取ったような
立体的な姿に彫り上げる。

ややむらのある朧銀(ろうぎん)を平滑(へいかつ)に磨き、
滑(ぬめ)りのある皮膚の質感を表現する。

寿老図小柄

大月光弘
江戸後期
9.7cm

にこやかに童子に教え諭す寿老人

長い髭と眉を垂らし、大きな福耳、長い頭に金の帽子をかぶった寿老人が、経巻を結わえた杖を左手に持っています。広げられた経巻の下端を持つ童子ににこやかに笑いかけ、右手の団扇で指し示しながら、なにやら教え諭しています。朧銀で立体的に造形した寿老の顔は生き生きと表現され、髭と眉の線彫りも巧みです。

小柄の周縁を金で縁取り、裏板には、斜め方向に蛇行する線を太めの鏨で彫った「猫搔鑢」を全体に施しています。

父・光興に学び、出藍の誉があったといわれる大月光弘（一七九五～一八四一）の高い技量が存分に発揮されています。

下地は琴柱形の
鏨を全体に打つ、
特殊な石目地としている。

団扇の先が筆となっている。

漁樵図縁頭

一宮長常
江戸中期
3.7cm

自由な精神の象徴、漁師と樵

頭には釣り竿と魚籠を置き、岸辺で一服する漁師、縁には振り分けにして棒に結わえた柴を傍らにおいて休む樵が表現されています。

漁師と樵は、自然のリズムに身をゆだねて生きることから、人間のつくり出す現実としての社会にとらわれない自由な精神の象徴として、中国や日本では詩書、画に取り上げられてきました。特に、漁師は、釣りをしているところを周の文王に見いだされた太公望の逸話を想起させ、野にある優れた人材の象徴としても重視されます。

膝を組んだ漁師の手や、正面やや下から見た右足など、絵画においても描くことが困難な描写を試みており、他の金工とは一線を画しています。

一宮長常 (一七二二〜八六)

通称を忠八、名を長常といい、雪山、のちに含章子と号しました。京都の保井高長(柏屋虎平)に師事し、屋号を継承しています。同時代の画家・円山応挙と同じく、「生写」と呼ばれる写実的な作品を得意としました。鶴沢派の山崎如流斎に画を学んだとも伝えられ、伏見稲荷大社には自筆の絵馬が納められています。

腕の筋肉や肘の骨、ごつごつとした手足の質感を巧みに造形。右手でもう一方の拳をつかむように膝で組んだ手には、実物を見て写生したような力強さがある。

粟穂文大小目貫

荒木東明

江戸末期
大：3.0cm、小：3.5cm

たわわに実った粟を一粒ずつ表現

籠や箕、筵から溢れ出すように盛った粟穂を、金無垢で表した目貫です。籠に入れた粟穂は、真上からの視点と斜め上から俯瞰したものの二種類があります。

粟の実は特殊な鏨によって、一粒ずつ円錐形に打ち出しています。葉は細長く波打つような形状をとり、太めの鏨で筋を入れ、ところどころに点鏨を施して変化をつけています。

粟は五穀のひとつで、『古事記』や『日本書紀』にもみえるなど、古くから重要な食料作物として親しまれてきました。多くの実を付けて穂を垂れる様から、豊穣や子孫繁栄のイメージがあると思われます。中国宋元時代の絵画には鶉とともに描かれることが多く、室町から江戸時代にかけての日本でも親しまれた画題です。

箕は互い違いに長方形のくぼみを作り、
編み込んだ竹を表現する。

荒木東明
(一八一七〜七〇)

通称を芳之進、名を秀信といい、東明、一斎、吟松亭などと号しました。はじめ京都の後藤勘兵衛家九代東乗に学んで「東明」号を、ついで後藤一乗に師事して「一斎」号を与えられました。京都四条派の画家で岡本豊彦の門人・林蘭雅と特に親しく、得意とした粟穂の意匠も共同で考案したといいます。

藁の編み目を細かな鏨の彫りで表す。

円柱状に突出した塊の中心に一つ、
周囲に六つの実を配して一単位とする。

富嶽図小柄

無銘（平田）

江戸前期〜中期
9.8cm

七宝で彩られた美しい稜線の霊峰

金属の表面にガラス質の釉薬を熔着する七宝の技法を用い、山頂に雪を戴く富士山と三保の松原とみられる三本の松を表します。水色と白色の釉を用いて、山頂を三峯型であらわす富士山は、中世以来霊威を有する山として描かれた典型的な姿です。

中腹から麓にかけて象嵌した金銀や釉は、山にかかる雲や中景の山並み、近景の民家や清見寺、浅間社、あるいは駿河湾の海岸や波濤と想像されます。

平田道仁（？〜一六四六）が朝鮮人より「七宝流し」の技法を伝授されたと言われ、その子孫も幕府の扶持を得て、この技法を用いた金具を盛んに製作しました。近代まで家業としての七宝を続け、その技術は一子相伝であったとも言われます。

十二支で方角を示した方位磁針。
「寅」は異体字「刁」に通じる「刀」字となる。
現在でも動作している。

種字に「如何是本来面目」鍔

信家(のぶいえ)

桃山時代
9.1cm

自在な彫りで刻まれた神仏の加護と精神修養

鎚目をそのまま残した武骨な鐔で、上下には種字「ꦃ」(降三世明王)、左右には唐草文を刻んでいます。降三世と不動の両明王は、尊勝曼荼羅などに一対として描かれる例があり、諸悪を調伏することから武士の信仰を集めました。

裏面に散らした「如何是本来面目」の文字は、『景徳伝灯録』などにみえる禅語です。「本来の面目」とは禅において真実の自己や自然のままの心性を意味する言葉であり、その本質を見極めることが修行の究極目標とされます。死と隣合わせの武士にとっては、神仏の加護を願うとともに自己の精神修養も不可欠であり、身に付ける刀剣の鐔にもこのような文字を刻むことになったのでしょう。

信家 (のぶいえ)
(生没年未詳)

安土桃山時代に活動したとみられる鐔師。『増補懐宝剣尺』(一八〇五年)に「信家 城州明珍」と見え、『金工鐔寄』(一八三九年)は甲冑師明珍家十七代の信家に比定しています。ただし、論拠となる文献はなく、作風から明珍信家とは別人とみられます。

周囲が盛り上がるほど力強く彫る種字に対して、唐草文は細く浅い彫りによって伸びやかに表現する。

コラム

鐔の耳

鐔の周縁部は、「耳」と通称されています。手が触れる部分であるため側面になる効果も期待できます。なかでも、内側に小さな連珠文を隙間無く並べ、厚く作った外縁との境に大きめの珠文を等間隔に打ち出して波のような文様としたものは、愛好家の間で「小田原覆輪」と称され、肥後金工・平田彦三(?～一六三五)の創意とも言われます。この部分にどれだけの労力を掛けるかによって、作品の質が大きく左右されるのです。

鐔の周縁部は「耳」と通称されている側面を丸く仕上げ、強度を高めるために厚く作ることも少なくありません。その形状は平坦なままの「角耳」、外側面を丸く仕上げた「丸耳」、外側から鎚で打って厚くした「打返耳」、下地を削って周縁を厚く残した「鋤残耳」、やや幅広く土手のように厚く作った「土手耳」などさまざまなため、鐔の見どころを知る手掛かりともなるため、鐔師の流派を左右されるのです。

出版物に掲載される写真は作品の真上から撮影されるため、「耳」の外側面は見られないことがほとんどですが、実際に装用する際にはまず目に入る部分であり、鐔師たちはこの部分にもさまざまな装飾的工夫をしています。例えば、鏨や金象嵌により文様をあしらうもの、さらには耳を竹の形状などに細工して意匠の一部とすることもあります。

鐔本体とは異なる素材の薄い板金で「耳」を覆う「覆輪」もそのひとつで、本体を保護する実用的な面と装飾的な意味があり、また鉄地の場合には衣服が擦れるのを防ぎ、手触りが滑らか

伝平田彦三《左右海鼠透小田原覆輪鐔》部分

土屋安親《豊干禅師図鐔》部分

Tōsōgu

多様な意匠

Wonderland of the Japanese Sword Fittings
The Various Design

刀装具の意匠には身近な動植物や風景のほか、故事や古典、中国文化にもとづくものがあり、教養がなければ理解することが難しいものも少なくありません。装飾だけでなく、長寿や子孫繁栄をはじめとする吉祥的な願いが込められていることもあります。また、江戸時代の武士は軍事を担うだけでなく、中国の士大夫と同じく、「治国平天下」（国を治め天下を平和にすること）の実現を理想としていました。身につける刀装具の文様にも、歳寒三友（松・竹・梅）や四君子（蘭・竹・菊・梅）に代表されるように、自らのあるべき姿や教訓を投影しているという側面を忘れてはなりません。ここに取り上げるものはそのごく一部ですが、モチーフの多様性とともに、当時の人々の思いを感じてください。

草花

The Various Design

Plants

梅、桜、山吹、藤、紫陽花、秋草、楓……。日本人は古くから四季折々の草花に風情を感じてきました。刀剣を飾る刀装具にも繊細で身近な植物が色とりどりに表されています。さらにそれぞれの文様には意味やイメージがあり、自らの理想とする生き方を重ねることもありました。

四方蕨手に桜文透鐔

左右対称に意匠化された桜と蕨手

林又七

江戸前期
8.0 cm

円形の四方に蕨手形を配し、周縁から三枚の花びらを出した桜花をあしらいます。桜花は中心よりも左右の花びらを大きく作り、なかほどに小さな菱形の孔をあけ、先端には切れ込みを入れます。

凹凸の少ない平面的な意匠ですが、透かした文様の角を丸く削り、蕨手の接した箇所を浅く彫り下げるこ とで、文様を浮き立たせています。金象嵌による氷裂文が変化を与えています。

古来より日本人は、春の訪れとともに咲き、わずかの間に散る桜に特別な感情を持っていました。和歌にも多く読まれ、「花」と言えば桜を指すようにもなります。

53

霞桜文透鐔

林又七

江戸前期
7.8cm

同心円状に
描かれる
春の情景

菊花形の四方に小さく猪の目（ハート形）透かしをほどこし、透かし彫りによる五つの桜花を全体に散らしています。

桜花は花びらの先端が蕨手形に切れ込んだ形にくり抜き、内側に一まわり小さな桜花形を透かし残した二重構造としています。内側の花びらにはそれぞれ菱形の孔があり、下地と繋がる先端には切れ込みを表す刻みがあります。

なかほどにある縄目状の金象嵌や切羽台の周縁を境界線として桜花が見え隠れする図案となっており、断続的に巡らせた同心円状の「糸透かし」と相まって、桜が霞にかすむ春の情景を表しています。

林又七
(一六〇五〜九一)

はじめは重治といい、後に房吉と改めました。細川忠興の三男忠利が肥後国熊本藩に移封された際に十人扶持を賜り抱えられ、正保四年(一六四七)以降は飽田郡久末村(熊本市西区)を拠点に鐔の製作にあたったといいます。

撚り合わせた金の針金を長方形に彫り込んだ溝にはめ込み、何らかの接着材ですき間を固めている。

下地の表面には成形の痕跡とみられる木目のような鍛え肌が残る。

桐に下り藤文透鐔

無銘

江戸中期
8.3cm

繊細に表現された初夏の紫

上方に配した桐文から、鐔の円形に沿って左右に二房の藤の花が垂れ下がっています。花弁は、一つひとつ形をくり抜き、輪郭線を細く透かし残して花房を表します。表層ほど細くなるように輪郭線の側面を削ることで、一層繊細に見せています。

周縁の内側は花の形にあわせて波状に切り取り、外側面はやや凸曲するように仕上げています。

桐と藤は、ともに初夏に淡い紫色の花をつけ、日本では古来より親しまれてきました。染織品や漆器の文様としても多くみられ、特に「下がり藤」は桐紋とともに家紋の意匠としても知られています。

竹文透鐔

無銘

江戸後期
7.3㎝

しなる竹と
バランスよく配された
笹葉が作るリズム

　鐔の周縁を屈曲させた竹に見立て、太くした箇所に刻みを入れて節を表します。節は六つあり、そこから内側に伸ばした枝にはそれぞれ三〜四枚の葉を付けます。葉は互いに先を接するように、円形にバランス良く配し、隙間が櫃孔となるよう工夫しています。

　本作のような、文様に凹凸をつけて立体的にあらわした透かし鐔は江戸中期に現れ、江戸や長州の鐔工によって盛んに行われました。

　竹は冬にも緑を保ち、節があり、中空で直立します。そのため中国では、逆境にも屈することなく、高節、虚心、実直であるとして、高潔な人物の象徴とされてきました。松、梅とともに「歳寒三友」と称され、武士の帯する鐔の意匠としても好まれました。

57

牡丹に蝶・菖蒲に勝虫図縁頭

船田一琴

江戸末期
4.0cm

願いが込められた吉祥の意匠

牡丹と蝶、菖蒲と蜻蛉を表した朧銀製の縁頭です。立体的な蜻蛉・蝶と、平象嵌と鋄のみであらわした菖蒲・牡丹の対比が見事です。

牡丹と蝶の図柄は、平安時代には蒔絵や鏡などの文様として見られます。中国では、牡丹は富貴の象徴で、蝶は八十歳を指す「耋」と同音であることから、長寿を表す吉祥の意匠です。

菖蒲は、端午の節句に軒先に飾って邪気を払う風習があり、また音が武を重んじる「尚武」に繋がることから武家に尊ばれ、跡継ぎである男子の成長や立身出世を願う行事として広まりました。勝虫とも呼ばれる蜻蛉との取り合わせには、「勝負に勝つ」の寓意があり、とりわけ武家に好まれた意匠です。

蜻蛉は羽を金、
胴と頭を銀で立体的に作る。
菖蒲の花は金と銀を平象嵌し、
細部を鏨で刻む。
茎と萼は丸い鏨で、
葉は片切彫りで表現。

片切彫りによる菖蒲の葉は
一筆で描いた墨画のように伸びやかで、
重なりや配置のバランスに
一琴の感性と技術が光る。

船田一琴
(一八一三〜六三)

通称を庄助、名を義長といい、一琴と号しました。出羽庄内の金工の家に生まれ、江戸へ出て縁戚関係のあった肥後熊本藩の抱工・熊谷義之に師事します。師の没後、江戸へ下向していた後藤一乗に従事し、京都で十年ほど修行したといいます。二十七歳の時、ふたたび江戸に赴き、庄内藩主の酒井家より三人扶持・弟子給二人扶持で抱えられました。

菖蒲に菊図透鐔

八道友勝

江戸中期
7.2cm

邪気を払い、
長寿を願う
節句を表現

菊枝と菖蒲の葉を透かし彫りで表し、表面と裏面を左右反転した同じ図柄に作ります。菊の花と葉は一枝から伸びたものではなく、バランスを考えて再構成しています。

菖蒲と菊は、それぞれ端午（五月五日）と重陽（九月九日）の節句を表します。人日（一月七日）、上巳（三月三日）、七夕（七月七日）とともに五節句に数えられ、植物の生命力により邪気を祓う中国の風習をもとにしています。

端午の節句では、門や軒先に菖蒲を葺いて邪気を払い、重陽の節句では、菊花を浮かべた酒を飲んで長寿を祈願しました。

葉は緩やかな高低をつけ、折れや反り、
毛彫りによる葉脈の曲線によって形態感を表現。

花蕊(かずい)には格子状に金を象嵌(ぞうがん)し、
つぼみの萼(がく)も金で縁取る。

菊花図縁頭(きっかずふちがしら)

加納夏雄(かのうなつお)

江戸末期
4.0 cm

余白に香る洗練された表現の菊

黄菊と白菊をそれぞれ金と銀で表し、赤銅で造形した茎や葉の色と鮮明に対比させています。花弁は立体的で表裏を区別して表現し、角度や反りも一枚一枚変化させ、それぞれに異なる表情の菊花を巧みに表しています。

正面から捉えた葉も、中心の葉脈が窪み、葉の周縁に向かってふくらみながら反り返る様子がわかるよう造形されています。写生に基づいて彫られたことが窺え、余白の取り方や、花弁の膨らみ、柔らかさ、重なりなどの洗練された表現からも、下絵に対するこだわりが感じられます。

なお、夏雄の『剣具下図草稿』(東京国立博物館)には本作の下絵と覚しき図が掲載されており、菊の構図と表現を試行錯誤したことが窺えます。

加納夏雄（かのうなつお）
（一八二八～九八）

通称を治三郎といい、寿朗、のちに夏雄と名乗りました。京都に生まれ、七歳で刀剣商・加納治助の養子に入りました。大月光弘門人・池田孝寿に師事する一方、円山派の中島来章から画を習い、積極的に絵画の模写や写生をおこないました。当初は京都で独立開業しましたが、安政元年（一八五四）に江戸に拠点を移します。現存する自筆の『細工調上之記』（東京国立博物館）には、夏雄の細工所における具体的な製作記録が記され、多くの弟子たちの分業により注文に応えていた様子が窺えます。

中心線を境にして
楕円を描くように
魚々子を打ち並べている。

花弁の形と質感に
こだわることで、
菊花の柔らかさを
見事に表現する。

紅葉に鹿角文目貫

今井永武(いまい ながたけ)

江戸末期
5.0cm

和歌の世界を内包する雅やかな取り合わせ

　鹿の角を枝に見立て、楓を五葉添えます。朧銀で作った角は、点状に鏨を打ち、ごつごつとした質感を表現します。赤味がかった銅で立体的に作った紅葉には、葉脈を金象嵌して彩りを加えます。

　鹿と紅葉は、三十六歌仙のひとり、猿丸太夫が詠んだという"奥山に紅葉踏みわけ鳴く鹿の　声きく時ぞ秋は悲しき"(『古今和歌集』)の歌に代表される取り合わせで、何となくもの悲しい秋の風情を美しく描き出します。鹿を角のみで表現するところに雅趣があります。

今井永武（一八一八〜八二）

通称を彦十郎、名を永武といい、亭斎と号しました。紙商・笹屋忠兵衛の四男として京都上京に生まれ、公家一条家の家臣・今井小三郎の養子となります。和田一真と同じく、後藤家の仕入彫を業とした藤木久兵衛に師事。漢学や盆栽で精神修養しながら独学で刻苦勉励し、特に図案に工夫を凝らして一家を成しました。和歌を善くし、作品にも風趣が込められています。他人からの批評を受け入れ、欠点を発見すれば改作にも惜しむところがなかったと伝えられます。

蔦唐草文透鐔
無銘

江戸中期～後期
8.3 cm

うねりながら伸びる蔦の生命力

周縁の左右から唐草が蕨状に枝分かれしながら伸びています。右上と左下に配した葉は中を透かし、輪郭線のみで表します。文様の上面をゆるやかに凸曲させることで、柔らかな造形に仕上げています。円形の鐔の中に巧みに文様を配置しており、葉と蔓のバランスも調和が取れています。

地面や壁、岩をつたって伸びる蔦は、その生命力の強さから子孫繁栄を表す文様として尊ばれました。江戸時代には、八代将軍吉宗が好んで蔦紋を用いたことから大いに流行し、家紋のほか、染織文様などさまざまな工芸品にあしらわれました。

文箱透忍草文鐔

正阿弥政徳

江戸中期
8.5㎝

品良く作られた文箱形と風情を添える忍草

　隅入方形に作った下地の左右を横倒しにした文箱形にくり抜き、それぞれのなかほどを縦方向に細く透かし残します。櫃孔にあたる部分を洲浜形とするものの、赤銅で埋めています。文箱形はそれぞれ金、銀により縁取り、そのまわり三カ所に、忍草文様を品良く表しています。

　忍草（シノブ）は多年生のシダ植物で、和歌にも多く詠まれます。俳諧では秋の季語とされ、侘びた雰囲気が工芸の意匠としても好まれました。作者・正阿弥政徳が活動した京都西陣における染織文様としてもよく知られています。

銘について

刀装具がどの彫物師の手によって製作されたのかを知る拠りどころとなるのが銘であり、無銘であれば作者を特定することは極めて困難となります。小柄、笄の場合、通常は裏面に入れられ、稀に側面に刻まれることがあります。目貫は金属の小板に刻んで裏側に嵌め込む場合（短冊銘）と、側面に入れる場合（際端銘）とがあり、縁頭は縁の「天井」、鍔は切羽台に刻まれることがほとんどです。これらは基本的に装着される際には見えない部分となります。

銘には姓名や号、花押のほか、名誉職として賜った受領（因幡介・越前大掾など）・僧位（法橋・法眼・法印）を入れます。居住地、製作年、年齢、注文主などの情報を伴うことも少なくありません。文献に事跡が見えない作者については、ここから得られる情報が極めて重要となります。内容の組み合わせや書体には、流派や作者の特徴があらわれます。杉浦乗意は書画における落款のように、号の下に「永春」の印文を象嵌する一風変わった銘を用いることも少なくありません。ただし、これらが後世の偽銘であることも少なくありません。その場合、

一字一字の文字の特徴は比較的正確に写されるため、むしろ文字の大きさや配置、筆画の角度や太さなど、文字や全体としてのバランスが重要となります。完成作品の仕上げとして入れる銘であるからこそ、彫物師も妥協せずこだわり抜いたことがわかります。

縁の銘（和田一真《四季耕作図大小縁頭》）

杉浦乗意の銘（《鉄拐図小柄》部分）

短冊銘（荒木東明《粟穂文大小目貫》）

The Various Design

Animals

いきもの

龍や麒麟、鳳凰などの霊獣は吉兆の象徴であり、獅子や虎をはじめとする猛獣は堂々たる姿が武士に好まれました。そのほかさまざまな動物や昆虫、魚貝が刀装具には表現されています。姿の美しさや身近な生物としての親しみ、季節感からばかりではなく、その背景には信仰や文学、吉祥的な意味があることも少なくありません。

富士越龍図大小鐔

大月光興

江戸後期
大：8.0cm 小：7.0cm

変化をつけた技法で吉祥画題を表現

雪を戴いた富士と、立ちのぼる雲に乗り天を目指して昇る金の龍を、大小の鐔に表します。富士山や雲、松林は下地を鋤き下げて浅浮彫とし、山頂に銀を象嵌して積雪を表し、松葉と雲には金をあしらいます。小鐔の下方には金、銀の小珠を象嵌しており、波飛沫を表すものとみられます。

龍は中国において四霊の長とされる霊獣で、雲をまとって天に昇る姿は立身出世を寓意する吉祥画題として好まれました。

一方で、古来より仙山としても信仰されてきた富士山には神龍が棲むとの考えもあり、江戸前期には石川丈山の漢詩にも詠まれています。この作品でも富士にかかる雲には金があしらわれており、その形状からも仙界とかかわる瑞雲との意識が窺えます。

大月光興
(一七六六〜一八三四)

通称を喜八、名を光興といい、龍斎または大龍斎と号しました。屋号は山城屋。京都内を転々とし、享和頃(一八〇一〜四)には一時、江戸へ下向したと伝えられます。「下画上手」と評されるように、文化七年(一八一〇)に行われた長沢芦雪の追薦書画展観会には、「大月龍斎」として《朧月遊鹿図》を出品しており、円山派の画家と近しい関係にあったようです。

雲にあしらう金は、
大鐔では布目状の刻みに象嵌し、
小鐔では斑状に荒らした下地に施しており、
技法に変化を加える。

帯状にたなびく雲から
強風が吹き付けているとわかり、
松樹も大きく枝をたわませる。

獅子に牡丹図縁頭

横谷宗与

江戸中期
3.9cm

華やかさ、力強さのなかに感じさせる親子の情

頭には正面から見た金の獅子を大きく配し、縁には立体的な牡丹をあしらいます。その裏側には親獅子を見上げる子獅子が駆けており、華やかさ、力強さのなかに親子の情を感じさせる作品です。

牡丹は、中国において百花の王、あるいは富貴花とも称されて愛されました。日本でも古くから絵画や工芸品に表され、獅子との取り合わせも少なくありません。中国天台山にある石橋を舞台とする謡曲「石橋」では、満開の牡丹のなかで文殊菩薩の使いである獅子が狂い舞う霊験を、寂昭法師となって入唐した大江定基が目撃します。歌舞伎にも取り入れられたため、広く一般に知られています。

頸から胸にかけての毛彫りは、太い彫りと細い彫りを使い分けている。

側面も巧く利用して迫力ある獅子の姿を表す。

開きつつある花弁の反りや
斜めになる様子などを立体的に表現し、
毛彫(けぼ)りで脈を彫り込んで立体感を強調している。

花弁の奥には魚々子鏨(ななこたがね)で
造形した蘂(しべ)が見え隠れする。

横谷宗与（一七〇〇～七九）

名を友貞といいます。横谷宗珉の子・宗知の早世により兄弟弟子であった宗寿の二男を養子として継がせ、横谷家初代と同じ号を名乗ったのがこの宗与でした。義父の片切彫をよく継承し、その技能は当時にあって比類なしと評されました。三子がありましたが、家督を相続した次子の二代宗珉は凡手のうえに子供もおらず、家は断絶することとなります。なお、長子は六歳で失明し、のちに漢学者として大成した横谷藍水、三子は伝三郎友武といい、兄の二代宗珉よりも巧者と言われましたが、やはり正妻に子がありませんでした。

竹林猛虎図鐔

伝 志水甚五(二代)

江戸前期
7.7cm

おおらかで伸びやか、愛嬌がある虎

隅丸方形の鐔に象嵌した立体的な虎は、前脚を大きく突き出して伸びをします。身体の盛り上がりや縞模様の彫りが力強さを感じさせます。毛並みの彫りも細やかで技巧を凝らしています。裏面には真鍮の折れ竹を配し、鏨で彫った笹葉に銀をあしらいます。

真鍮によって立体的な文様を大胆にあしらう鐔は、肥後鐔のなかでも志水家の特徴とされます。

初代の仁兵衛は平田彦三の甥にあたり、寛永九年(一六三二)叔父とともに細川三斎に従って八代(熊本県八代市)に移ったといいます。二代以降は居所と通称から「八代甚五(吾)」と銘に刻むことが多く、抱えエとして幕末まで家業を受け継ぎました。

竹林猛虎図鐔

小田直堅

江戸後期
7.6 cm

猛々しい虎と遠近を感じさせる竹林の描写

谷川の流れる竹林で、大きくしなる太い竹に猛虎が乗りかかり噛みついています。虎は大きな眼や鋭い爪、胴部の縞模様に金をあしらい、細かな毛彫りにより毛並みを表現しています。裏面は虎を反対側から見た場面で、表裏が連続した空間となっています。周縁が竹となるよう図案を工夫し、笹葉の細かい描写や岩、滝などの遠近感を巧みに表すなど、優れた技術と表現力が見て取れます。

虎は古代中国の青銅器に造形されるなど、古くから神聖な存在と考えられたようです。「雲は龍に従い、風は虎に従う」(『周易』上経・乾)とも言われ、絵画においても風にしなる竹とともに描かれることが少なくありません。その雄壮な姿は日本の武士にも好まれました。

小田直堅 (おだ なおかた)
(生没年未詳)

薩摩で活躍した小田氏の流れをくむ鐔師と考えられます。開祖の小田直香は、薩摩藩伊勢家に仕える一方、同国出水(鹿児島県出水市)の郷士で幕府の御用彫物師・後藤家に学んだという樺山實央に手ほどきを受け、薩摩谷山(鹿児島市)に居住して鐔の製作にあたりました。本作の図案は、この流派が得意とした代表的なものです。

双牛文透鐔
無銘
江戸前期
8.2cm

年月を感じさせる色と滑らかさ

手綱を付けた二頭の牛を表した透かし鐔で、真横から見た牛とやや上から見ろしたものとを表現しています。シルエットとしてではなく、耳や角、脚の付け根や尾の細部を毛彫りしてあります。

牛は古くから家畜として親しまれ、絵巻物や屏風にも多く描かれています。四季耕作図などにみられる鋤を引いて田を耕す風景は、春の訪れや五穀豊穣を感じさせます。

一方、禅においては牛の姿を借りて悟りの階程をあらわした「十牛図」があります。手綱を付けた牛はその中の「得牛」（牛を捕まえる＝悟りの実体を得るもの）となっていない状態）、または「牧牛」（牛を飼い慣らす＝悟りを自らのものとする修行）に通じるイメージがあります。

十二支文字透鐔

無銘

江戸中期
8.2cm

味わい深い漢字の十二支

「子、丑、寅、卯、辰、巳、午、未、申、酉、戌、亥」の十二支をあらわす文字を時計回りに透かし彫りします。漢字を単純化して表した意匠に妙味があり、丑や卯、酉などは、楷書ではなく行書の字体を図案化しています。

古代中国以来、十二支は十干（甲、乙、丙、丁、戊、己、庚、辛、壬、癸）と組み合わせて年、月、時刻、方位を示すために用いられてきました。それぞれが十二の動物と結び付き（十二生肖）、現代でも生まれ年やその年の「干支」として根付いています。

海老に笹蟹文鐔

正阿弥政徳

江戸中期
8.0cm

文様透かしと象嵌の技法を巧みに併用

　伊勢海老に笹と蟹を取り合わせます。笹と蟹は朧銀により立体的に作る一方、伊勢海老は平面的で、脚や触角、腹部の輪郭線を残してくり抜き、尾は一段低く彫り下げます。眼に朧銀、瞼に金を象嵌し、背中には金の布目象嵌を加えます。長く伸びた髭は極度に細くくり抜いた「糸透かし」としています。蟹の甲羅や脚の質感、笹の葉の形や表裏など、細部まで丹念に再現しています。周縁部には金の布目象嵌で唐草文を巡らせますが、使用や経年により脱落している箇所も多くあります。

　作者は江戸中期の京都西陣で活躍した正阿弥政徳で、染織品をはじめとする上京の工芸意匠とも深い関わりを有しています。

勝虫図小柄
村上如竹
江戸中期
9.4cm

瞬間を巧みにとらえた蜻蛉の動き

赤銅の小柄に大きく金の蜻蛉を配し、左右に菊を片切彫りします。羽根の脈は長い線を滑らかに毛彫りし、先は細く抜いていて、手堅い技術です。胴部に点鏨を施すことで、昆虫の質感や立体感の表出に成功しています。

菊の輪郭線はやや太く、丁寧に彫っています。葉に虫食いを表すなど、細やかな描写が見られます。

蜻蛉は勝虫とも呼ばれ、縁起物として武士に尊ばれ、甲冑や種々の武具にあしらわれました。記紀には、神武天皇が日本を秋津島（蜻蛉島）と呼んだとの伝承があり、わが国を象徴する虫でもあります。裏面は朧銀磨地で、表面とは異なる素材としています。

余白は隙間なく丸い鏨彫りの短線で埋めた石目地。

村上如竹
（生没年未詳）

名を仲矩といい、金工にしては風趣のある「如竹」という号を用いています。鐔の象嵌師であった父から技術を受け継ぎ、江戸芝の増上寺新門前（東京都港区）に住みました。その技巧は当時にあって一流と評され、号にあらわされた意識を反映するように、墨画の風竹画をよくしたといいます。

蛤雀文目貫

田中清寿

江戸末期
3.6cm

七十二候の一つを鮮やかに図案化

押し寄せる波の中央に二匹の蛤を配し、よく見るとその蝶番を雀の頭のように表しています。

『礼記』月令には、「季秋之月」のこととして、「爵（すずめ）大水に入りて蛤と為る」と記載しており、唐時代の長慶宣明暦では、二十四節気をさらに細かく分けた七十二候の一つ寒露を、「雀入大水為蛤（雀、大水に入りて蛤となる）」とします。秋になり群れを成してやってくる雀が、海に入って蛤となるという言い伝えをもとにしており、この暦は日本でも貞観四年（八六二）から貞享元年（一六八五）の永きにわたって用いられました。

俳諧では秋の季語として詠まれ、小林一茶の「蛤になる苦も見えぬ雀かな」（『八番日記』）など多くの句が知られます。

田中清寿
(一八〇四〜七六)

通称を文次郎、名を清寿といい、東龍斎と号しました。江戸芝の新銭座(東京都港区)から、のちに青山北町の広徳寺前へ移転。創意して図を彫る際には、画題や故事の内容を検証して正したとされ、学究肌な人物であったようです。銘に「一格」や「自流」の語を添えることがあり、技法や意匠に独自の工夫を行ったという自負を表すと思われます。

コラム

模倣作を見極める

後藤家では早くから分業体制で製作が行われていたと考えられ、弟子も数多く存在したことが窺えることから、当主が実際にどこまで製作を行っていたのか、慎重に考える必要があります。そのため、画題や構図、彫りの特徴を性急に彫物師個人に結びつけるのではなく、まずは製作された時期を考えるものさしを作ることが重要でしょう。

例えば《枇杷文三所物》を見ると、一揃いの三所物として伝わるにもかかわらず、目貫と大きく異なっています。目貫は赤銅に金の薄板をかぶせた果実の中央のみ円く金を取り去ってヘソ（萼片）を表しますが、小柄・笄は円形にへこませる位置を工夫することにより、目貫の方は枝に実がなっている様子を自然に表現していますが、小柄・笄はほとんど同じ方向を向いています。目貫の方が文様の形態表現に対する製作者の意識が高く、表面に残る経年の痕跡（汚れや摩滅など）から小柄・笄よりも古い作品であると判断できます。三所物の欠品を後世の作品で補って一揃いとしたのでしょう。

刀装具に限らず、古美術の研究における作品の鑑識では、似ているものの共通性に注目することが多いように思われます。しかしながら長い歴史のなかでは、リバイバルや模倣、模写など、さまざまな理由により似た作品が作られる可能性があります。それぞれの作品の真の魅力を感得し、製作年代や真贋を判別するためには、むしろ似ているにもかかわらず異なっている部分に視線を向けることが重要です。

無銘（後藤）《枇杷文三所物》

同 目貫 部分

同 笄 部分

The Various Design

道釈人物

Taoist Figures

道教の神々や仙人、仏教の諸仏や高僧の姿を描いた絵画を「道釈人物画」といいます。いずれもこの世の普遍的な法則や根源的存在、道徳規範を意味する「道」に通じ、悟りを開いた人物と言えるでしょう。日本には鎌倉時代に禅宗とともに伝わって重視され、武士のあいだにも広く浸透したことから、江戸時代の刀装具にも数多くデザインされました。

[重要文化財] 豊干禅師図鐔

土屋安親

江戸中期
7.8㎝

穏やかな表情の豊干と虎を生き生きと描写

松樹の下で豊干と虎が眠り、岩の間には滝川が流れます。

豊干は唐代に天台山国清寺に住み、虎を飼い馴らしたとされる伝説的な禅僧です。寒山拾得を加えた四者が眠る姿は「四睡図」と称され、禅の境地をあらわす好画題となっています。

眼前の人物を写生したような生き生きとした表現で、悟りに達した高僧の穏やかな相貌が表されています。虎の笑みを浮かべたような表情も人間のようで、禅師の徳に感化され自己の生を楽しんでいる様子が伝わってきます。

浮彫りとした禅師の顔は、
眼や口のまわりにあるくぼみや小皺を繊細に彫り下げ、
髪やひげを細かく鏨で刻む。

安親

土屋安親
(一六七〇～一七四四)

出羽(山形県)庄内の出身で、通称を弥五八といい、剃髪後は東雨と称しました。江戸へ出て奈良辰政に金工を学び、奈良利寿、杉浦乗意とともに奈良派の名工三作の一人に数えられます。『装剣奇賞』(一七八一年)では「利寿に似て同じからざる曲者」「奇をこのみて妙に詣れり」と評されています。

布袋図小柄

横谷宗珉
江戸中期
9.7cm

留守文様で描く布袋

中央に口を結わえた金の囊と朧銀による木杖を配します。立体的な結び目は皺や襞を写実的に表現し、杖は木の節や枝を払った痕、持ち手部分に蔓状に絡む細枝など、細部にまで意を用いています。周囲の小縁を設けない「棒小柄」とすることで文様を大きく表しており、「町彫」のはじめとされる横谷宗珉の創意に満ちています。

中国唐末の伝説的な僧、布袋を象徴する持物である囊と杖のみを表して布袋を連想させる留守文様となっています。

布袋は本来の名を契此といい、大きな囊を背負った太鼓腹の姿で描かれます。弥勒菩薩の化身とも言われ、日本においては七福神の一柱に数えられて広く親しまれています。

寿老人・福禄寿図目貫

寿良

江戸末期
3.2 cm

仙人の雰囲気を飄々とした表情で巧みに描き出す

右手に杖を持ち、左の袖を口にあててにこやかに笑う寿老人を月輪に配し、渦を巻く雲の上を、重なるように対の鶴が飛翔します。鶴は手前を朧銀、もう一方を銀で作り、異なる素材で区別しています。

その様子を蹲った鹿にもたれかかって福禄寿が眺めます。袴は鍍金を施したあと、一部を意図的に磨り剥がして立体感を強調します。

金、銀、赤銅、朧銀のほか、鮮やかな素銅や朱銅を用いた彩り豊かな作品です。鶴の羽根や鹿の毛並みは鏨の種類を変えながら彫っており、田中清寿に師事した寿良の確かな技術が窺えます。

鉄拐図小柄

杉浦乗意

江戸中期
9.8㎝

立体的で柔らかな表現の鉄拐

みすぼらしい身なりの痩せた男が、左手で杖をつき、左足の親指と人差し指の間に杖を挟んでいます。口から煙のようなものを吐き、その先には黒い人がたの影が見えます。仙人の李鉄拐が、自身の魂を遊離させる場面です。

鉄拐はある日、太上老君と崋山で逢うことになり、魂を遊離させて行くことにしました。弟子に魂の抜けた身体を見守り、七日経っても帰ってこなければ火葬してかまわないと言いつけました。しかし母が危篤との知らせを受けて弟子が帰郷したため、六日目に鉄拐の身体は火葬されてしまいます。鉄拐が戻ると、自分の身体は既に焼かれていたため、足の不自由な物乞いの死体を見つけ、その身体を借りて蘇ったといいます。

鉄拐の口から出た煙（気）の先に
黒い人がた（鉄拐の魂）を配する。

朧銀の地がねを浅く彫り込んで
文様に凹凸をつける
「肉合彫」の技法を用いる。

杉浦乗意（一七〇一～六二）

通称を太七といい、奈良利永の門人・寿永に学んで一蠶堂永春と名乗りました。のち杉浦仙右衛門と改め、乗意と号しています。信濃松本藩に出仕して士籍に入ったのを機に杉浦姓を名乗ったのでしょう。片切彫りを発展させ、図様の内側を彫り下げて凹凸をつけ立体感を表出するといわれる「肉合彫」を創意したといわれ、「超凡の奇工」として奈良利寿、土屋安親どともに奈良三作のひとりに数えられます。

羅漢図鐔

坂本光章

江戸後期
6.7cm

対峙する羅漢と龍を多様な金属で彩る

錫杖を持ち袈裟に身を包んだ羅漢が、眼を大きく見開いて上方を見上げます。視線の先には湧き昇る雲のなかから現れた龍が眼を怒らせ口を大きく開けて威嚇しています。

橘守国の『絵本通宝志』(一七二九年)にある「十六羅漢之内 半諾迦尊者」は、左右が逆転しているものの共通する図柄であり、本作も十六羅漢のひとり「半諾迦尊者」を表すとみられます。

龍を折伏せんと錫杖を力強く握る尊者は、眼に金を用いており、その神通力の強さをものがたっています。水戸で活躍した赤城軒派の祖である大山元孚の甥・元章に学んだ坂本光章らしく、印象的な表現となっています。

丹頂斎

赤茶色の銅で作った羅漢は、
眼や袈裟、錫杖、耳、腕の飾りを金で彩るが、
肩から掛けた袈裟と錫杖には、
銀を混ぜ込んだ青金(おおきん)を併用して、
色合いに変化をつけている。

コラム

鐔師・彫物師の人名録

物資や情報の流通が急速に発達した江戸時代には、各地で案内記や著名人の名鑑が出版されました。京都の『平安人物志』をはじめとする人名録に金工分野の職人が掲載されることはあまり多くありませんが、好事家によって編纂された貴重な情報が記されています。代表的な書物として次のようなものがあります。

1 稲葉通龍編『装剣奇賞』
（天明元年〈一七八一〉）
2 野田敬明編『江都金工名譜』
（文化七年〈一八一〇〉）
3 田中一賀編『金工鐸寄』
（天保十年〈一八三九〉）
4 『金工名譜』（天保十三年）
5 栗原信充編『鏨工譜略』
（天保十五年）
6 『本朝古今金工便覧』
（弘化四年〈一八四七〉）

このうち、4は2の増補版、5は3の焼き直し、6は1〜5をまとめて「いろは」順に並べたものであるため、先駆的役割を果たした1、2、3の重要度が特に高いと言えます。なかでも

大坂の書肆で刀装具・雑貨も商った稲葉通龍（一七三六〜八六）は、『装剣奇賞』において刀装具やその製作法、職人の経歴について詳しく記述しました。さらに印籠師や根付師、オランダからもたらされる唐革についても紙幅を費やしています。天明五年、通龍は刀の柄に使用する鮫皮についての『鮫皮精義』、インドやタイで製造された染布・サラサについての『更紗図譜』も著しており、物品の鑑識に意を置いた書物であることが注目されます。長崎貿易の舶来品も含め、西国からの物資が集積した大坂に住む文化人として異国の情報に対しても鋭敏であったことが窺え、木村蒹葭堂などとともに大坂文化を代表する人物として記憶にとどめておくべきでしょう。

『装剣奇賞』

稲葉通龍・野田敬明・田中一賀肖像
（『金工鐸寄』より）

四季の情景

The Various Design

The Scene of the Four Seasons

日本では春夏秋冬の季節に応じた人々の暮らしがあり、またその節目にはさまざまな年中行事もおこなわれました。暦が変わった現代では失われた風習も、作品のなかに馴染みのある風景として息づいています。

四季耕作図 大小縁頭

和田一真

江戸末期・元治元年（一八六四年）
大：3.9cm、小：3.8cm

彩り豊かに描く農村の四季の移り変わり

農村風景の四季の変化を大小一組の縁頭として彩り豊かに表します。

縁には牛を使って田を耕す農夫と早乙女による田植えの風景を表します。それぞれ桜の傍で水面を泳ぐ亀とを取り合わせて、春・夏を示唆します。

頭には、こうべを垂れる秋の稲穂と案山子、冬の枯れ薄と二羽の鶴をそれぞれ彫り出しています。

銘に「応儒」とあることから、いずれかからの注文に応じて製作されたことがわかります。

中国では皇帝が民の労苦を知るため、農耕と養蚕の行程を「耕織図」として描かせました。本図にも武士が戒めとする意味が込められているのでしょう。

和田一真（わだいっしん）
（一八一四～八二）

名を政隆のちに政龍といい、幽斎、眉山、一真などと号しました。但馬二方郡の郷士・馬場秀政の子として京都に生まれ、後藤家の「仕入彫」を業とした藤木久兵衛に師事しました。同門には今井永武がいたといいます。のちに刀剣商・沢屋忠兵衛の勧めにより後藤一乗に従い、「一真」の号を与えられています。

力強く造形した唐鋤を引く牛。
頬被りをした農夫は、手慣れた姿勢と
朱銅(しゅどう)であらわした肌がいかにも百姓らしい。

田植えをする早乙女は、
農夫とは対照的に肌を銀で表し、
金による笠と着物の文様が彩りを添える。

一段高く作って魚々子を敷き詰めた雲間から、俯瞰の視点で覗きみる大和絵的な手法を採る。

下地の魚々子は、縦方向だけでなく、斜め横方向にも粒が直線に揃う。

日本橋 元旦富士図鐔

河野春明

江戸後期
5.5 cm

細部まで趣向を凝らした元旦の風景

表に江戸日本橋から見た富士を、裏に吊り下げられた鮟鱇と「元旦や塵ひとつなき日本橋」の句を表します。擬宝珠に巻かれた注連飾りからも元旦の風景とわかり、雲越しにみる銀の雪と戴いた富士山には金の瑞雲がかかっています。「吊るし切り」と呼ばれる鮟鱇の独特の方法でさばかれる鮟鱇は、江戸時代にも関東地方を中心に鍋物や鮟鱇汁として食され、冬の季語にもなっています。欄干の手すりには木目を刻み、擬宝珠の支柱にも象嵌で文様を表します。擬宝珠や橋の連結金具は赤銅で作り、それらを止める鋲は金象嵌とするなど、細部にまで趣向を凝らしています。裏面の鮟鱇は、「肉合彫」で表し、細かい鏨目を打ち並べて表皮の質感を表現します。

下地は磨き地に見えて、細かく鎚目状の文様が施されている。

春明法眼

初夢図目貫

大月光興

江戸後期
4.0cm

「一富士、二鷹、三茄子」を合わせた雅味あふれる作

　初夢に見ると縁起がよいとされる「一富士、二鷹、三茄子」を合わせて造形した目貫です。
　素銅による茄子は寸の詰まった卵形で、蔕を赤銅とし、鏨で皺を彫り込みます。実の部分には、一方に金の鷹、もう一方に山頂の積雪を銀象嵌で表した富士山を取り合わせます。
　鷹は、一見粗放に見えますが、少ない鏨で的確に形態感を表しており、確かな技術と絵画的素養が窺えます。
　通常は裏面か側面に入れる銘を、茄子の実の部分に「大龍斎」「月光興」と入れていますが、草書体で余白にうまく配しているため、不自然さはありません。

| 初飾り文二所物 | 篠山篤興 さきやまとくおき | 江戸末期 小柄：9.7㎝ 笄：21.1㎝ | 清々しい空気を感じさせる初春の草花を写実的に表現 |

小柄には椿と結び柳、笄には両端を結んだ藁苞の間から顔を覗かせる福寿草があしらわれています。

椿と福寿草は初春の草花で、茶席の飾りとして好まれました。結び柳は縮柳とも呼ばれ、初釜の際、床の柳釘などに掛けた花入から長く垂らして床飾りとします。

小柄の椿は、花を銀、葉と枝を赤銅で表し、蕊を細かく造形したうえに金象嵌を施します。葉の付け根から伸びる新芽には、青金を用いています。金で作った結び柳は、節の方向を一つひとつ変えるなど単調にならないよう工夫し、結んだ部分の重なり方や柳の曲がり方も写実的です。

笄の福寿草は金で、花や蕊、葉の質感を彫りの種類を変えながら表現します。蕊には青金を用いて色に変化を持たせます。

篠山篤興
(一八三三〜九一)

通称を政一郎、名を篤興といい、松花亭、文仙堂などと号しました。大月光興の門人・川原林秀興に学び、その娘を娶りました。文久二年（一八六二）には十四代将軍徳川家茂から佩刀金具の製作を命じられて「大隅大掾」を受領し、翌年には孝明天皇の御短刀金具を製作して中納言野宮定功から「一行斎」の号を授けられています。明治維新後は博覧会にもたびたび出品し、大阪造幣局に奉職しました。

椿に茶碗図鐔

後藤光美
江戸後期
6.8cm

控えめな意匠ながら格式高い作品

　純度の高い銅製の常緑下地に同心円状に魚々子鏨を打ち、立体的に造形した茶碗と椿の花を小さく象嵌します。周縁が薄くなるように作ったやや小ぶりな鐔で、周縁に赤銅を覆輪するなど、細部まで丁寧に製作してあります。

　椿は日本原産の常緑樹で、徳川秀忠が吹上御所に花畑を作ったことからその栽培が流行し、盛んに園芸品種が生み出されました。天皇や公家、大名にも多くの愛好家がおり、京都誓願寺の僧・安楽庵策伝（一五五四〜一六四二）が収集、見聞した記録『百椿集』が知られています。初春の床を飾る代表的な花として茶席でも親しまれています。

手折った椿は、花弁を銀、
蕊と萼を金、枝葉を赤銅で表し、
葉縁の鋸歯（ぎざぎざ）や
葉脈を毛彫りする。

赤銅による茶碗は、手捏ねで成形した
黒楽茶碗のような趣きのある造形とする。

後藤光美（ごとうみつよし）
（一七八〇〜一八四三）

後藤家の十四代桂乗光守の嫡男として生まれ、幼名を亀市、のち源之丞と称し、諡号を真乗といいました。文化元年（一八〇四）、父の病没にともなって家督を相続し、三十一年間にわたって当主の座にありました。赤銅、金、銀を用いた三所物（小柄・笄・目貫）の製作を家業とする後藤家ですが、この頃には鐔や縁頭にも製作範囲を広げるとともに、新たな素材や技法も取り入れるようになりました。

瑞雲透鐔
ずいうんすかしつば

後藤一乗
ごとういちじょう

江戸後期・天保六年
(一八三五年)
7.2cm

雲間に覗く月を優美に表現

朧銀の地がねに半月よりも幾分ふくらんだ更待月を穿ち、たなびく雲を透かし残して雲間に覗く月を表現しています。

透かした角を削って丁寧に丸みを付け、鋤き下げた下地に鏨目を細かく打つことで、ぼんやりと霞がかったように光る月夜の情景を表現し、雲の浮き出し方に変化を付けて、画面に奥行きを生んでいます。

きらびやかな加飾はなされていませんが、一つひとつの雲の形とそれらの配置にこだわることで、あっさりとしたなかに洗練された優美さが感じられる作品で、京都で培われた美意識が反映されています。意匠と技術、表現力が高い水準で合致しており、一乗の最も充実した時期の作品であるとともに、江戸時代の金属工芸の到達点を示しています。

後藤一乗（ごとういちじょう）
（一七九一〜一八七六）

京都の後藤七郎右衛門家の四代重乗の次男で、八郎兵衛家の跡目を相続。通称は栄次郎、名は二十歳までは光貨、三十歳までは光行、文政七年（一八二四）、光格天皇の御剣金具一式の製作を命じられ、法橋位に叙せられたのを機に光代と名乗り、一乗と号しました。嘉永四年（一八五一）に幕府に徴されて江戸へ下向、将軍に御目見して屋敷を拝領しました。文久二年（一八六二）、光明天皇の御剣金具製作を命じられて京都へ戻り、翌年、法眼に叙せられました。門下から多数の名工を輩出、自身も明治に至るまで優れた作品を多く製作するなど、幕末における装剣金工の最重要人物といえます。

芦雁図鐔

金家(かねいえ)

桃山時代
8.8cm

遠山を背に雁が飛ぶ水郷の風景

楕円形の鉄鐔で、やや薄手に作った下地には大小の鎚目や鏨を浅く打ち込んだような痕跡を残しています。周縁を厚めにして側面に丸みを持たせています。

浮彫りにした遠景の山並みと三羽の雁の輪郭を鏨で彫ることにより、図柄をより鮮明に浮き立たせています。下方には、横方向に波打つ川の流れと、水辺に生える芦を毛彫りします。

脱落してしまっている箇所も多いものの、雁の眼とくちばし、流水中の泡粒などを金、銀、銅の象嵌で表しており、当初はより華やかな仕上がりであったことがわかります。手前に盛り上げた岩にも曲線状に金銀を象嵌しており、水辺の草を表すとも思われますが、その意図は不明確です。

金家 (かねいえ)
(生没年未詳)

山水を彫ることに優れていたと評され、絵画のような図案を鐔にあらわした先駆け的な存在です。活躍の時期は桃山から江戸時代初期と推測され、銘を切る作家としては早期の鐔師です。

月に波千鳥文目貫

今井永武

江戸末期
4.0cm

古来親しまれてきた縁起の良い取り合わせ

左側に千鳥三羽が群れ飛ぶ様子を、右側に波と三日月を表します。千鳥はそれぞれ金、銀、朧銀と色を変え、くちばしも銀、素銅、金と変化を持たせています。腹や背中の毛並みは細い鏨で毛彫りし、羽はやや太い鏨でおおらかに彫ります。波はうねる様子を立体的に造形し、水飛沫を金象嵌で表しています。銀の三日月が波に突き刺さるように取り合わされており、雅趣に富む作品です。

千鳥はしばしば和歌に詠まれ、古来日本人に親しまれてきた鳥で、波と千鳥の取り合わせは、現在でも親しみのある意匠となっています。

月に雪山図小柄

無銘（平田）

江戸中期～後期
9.6cm

装飾的、抽象的表現の雪山と三日月

三つの峰が連なる雪山を七宝の技法で表し、その肩に銀象嵌の三日月がかかっています。中腹や麓に施した金銀や赤、緑、濃青色の釉による象嵌は、樹木や近景の風景を表すものと思われます。

横方向の金線、銀線の一部を波状に加工してたなびく雲を表します。釉の周囲にさらに小さい金または銀の小粒を巡らせるなど、本来の具体的な図柄からやや離れ、装飾的、抽象的表現となっています。

水色の釉は色合いが鮮やかで、地がね表面や象嵌部分へのダメージも少ないことから、江戸中期以降の製作と推測します。

追儺図小柄

大森英秀

江戸中期
9.7cm

高い彫金技術と絵画的素養で描く静と動

柊は古来、邪気を払う植物と考えられ、この枝に鰯の頭をさした柊鰯を節分(立春の前日)の夜に軒端にさし、悪鬼を払う習慣がありました。

赤銅のみによる柊鰯は簡潔な表現ながら、柊の枝先の芽や葉の立体感、断ち切られた鰯の胴部の質感からは、作者の造形意識と技術の高さが窺えます。

裏面は金で作り、逃げまどう鬼を毛彫りします。絵筆で描いたような巧みな鏨で、子鬼を背負って走る親鬼の姿も、破綻無く表します。英一蝶の画をあつめた『一蝶画譜』(一七七〇年)に近い表現の小鬼が掲載されることから、英派など江戸町絵からの影響による表現と推測されます。

126

大江山鬼退治図

追儺図鐔

寿治

江戸後期～末期
6.2㎝

柊鰯に足止めされる鬼を技巧を凝らして表現

人家に入ろうとした鬼が軒下に飾られた柊鰯に気付き、驚いて立ち止まっています。壁には丸に桐紋をあしらった特殊な鏨を打ち並べ、金の竹格子がはまる丸窓や竹を編み込んだような腰壁など、細部にわたって技巧を凝らしています。

一方裏面は、正月の門松を含意した松の若木一本が生えるのみの簡素な意匠です。

追儺は元来十二月晦日の夜に鬼を追い払う儀式で、鬼遣とも呼ばれました。後世、立春（旧暦では正月の前後にあたる）の前日に行われる節分の行事へと移行し、鬼を祓う方法として豆撒きが一般的になっていきました。

戸口の柱は鍍金を
故意に擦り落として質感を出し、
そこへ「寿治作」の銘を刻む。

追儺図鐔

萩谷勝平

江戸末期
7.1cm

豆をまく武人と逃げ惑う鬼を立体的に造形

腰に太刀を下げた烏帽子姿の武人が豆をまき、鬼が頭を押さえて逃げ惑う姿を表します。武人の衣装には三ヵ所に大きく「金」の文字をあしらっており、肩で切り揃えた髪型と若々しい表情から、昔話で知られる「金太郎」を想わせます。金太郎こと坂田金時は、大江山の酒呑童子を退治したという源頼光の四天王の一人で、歌舞伎や浄瑠璃のほか、浮世絵にも多く描かれることから、そのイメージを投影しているのでしょう。頭上に注連縄を張り巡らし、裏面には門松二つを配して節分を演出します。

萩谷勝平

萩谷勝平商

銅に漆のようなものを
塗布し、皮膚の質感を
表現する。

萩谷勝平（花押）

朧銀(ろうぎん)、銀、赤銅(しゃくどう)に加え、
純度の高い金と、
青金(あおきん)を使い分けるなど、
多彩な金属を用いる。

立体性を強調した高肉彫り。
文様は側面にも及び、迫力や躍動感を増している。

萩谷勝平 (はぎやかつひら)
（一八〇四～八〇）

通称弥介、生涼軒と号しました。寺門与重の次男として水戸に生まれ、のち萩谷仁兵衛の養子となります。天保十五年（一八四四）に水戸藩の抱え工となり、門下からは海野勝珉らを輩出するなど、一門は幕末の水戸で一大勢力を誇りました。

コラム

刀装具の注文と流通

江戸時代の武士たちは、鐔や刀装具をどのように入手していたのでしょうか。当時の江戸や京都、大坂で刊行された案内記や人名録を見ると、「彫物師」「腰物金具師」「鐔師」「柄巻師」「鞘師」「鞘塗師」「鮫洗師」などがみえ、刀剣の外装に関わるさまざまな職人が都市で活動していたことがわかります。元禄二年（一六八九）版『京羽二重織留』には「新鍔屋」とともに「古鍔屋」が記されることから、中古品も流通していたことが窺えます。天保二年（一八三一）版『商人買物独案内』には「鍔縁頭仕入所」「刀脇指新古小道具所」「刀脇差小道具類」「鮫小道具類売買所」、文久三年（一八六三）版『花洛羽津根』には、「刀脇差持所」がみえ、これらの業者から購入できたようです。

加納夏雄の書簡によれば、江戸では芝の村田治兵衛、京橋の網屋惣右衛門、神田の足立屋などが刀装具も扱う業者として著名であったらしく、また『江都金工名譜』を著した野田敬明も伊勢屋の屋号を持つ刀剣商でした。京都の彫物師・尾崎一貫は沢屋治兵衛という「刀商」の雇人であったといい、のち和田一真に後藤一乗への入門を

勧めたのも刀剣商の沢屋忠兵衛なる人物でした。夏雄が養子に入った加納家も刀剣商と言われており、彫物師との強い繋がりが窺えます。

ただ、本書に取り上げたような一流の鐔師・彫物師の場合、「応需（需に応じて）」と刻んだ作品もいくつかあるように、注文製作が少なくなかったものとみられます。例えば江戸中期の京都で製作した一宮長常の作品を記録した『彫物画帳』（東京国立博物館）には納入先が記されている場合があり、「沢利」や「笹治」など商人とみられる名がみえる一方、皇族や公家、京都所司代や町奉行に着任した旗本、大名らの注文に応えたことがわかります。同様の状況は、幕末の江戸で一家を成した加納夏雄の製作記録『細工調上之記』（東京国立博物館）からも見て取れます。文久元年（一八六一）、田安徳川家から平賀駿河守を通じて鐔、縁頭、目貫を注文された際には、下絵段階での注文主への確認や配下の職人との分担と工程が具体的に記されており、発注から約四ヵ月で納入されたことがわかります。

後藤一乗《瑞雲透鐔》部分

天保六未年長月　応需作之

物語と文芸

The Various Design

Story and Literature

刀装具のなかには、和歌や俳諧などの文芸と関わる意匠も少なくありません。特に万葉集や古今和歌集などに収められた歌にもとづくものは、その出典を知っていることが前提となります。日本・中国の故事や伝説に取材したものも同様であり、その多くは室町時代以降、『太平記』や謡曲、狂言、歌舞伎に取り入れられ、人々に浸透していきました。

「世の中に」和歌透鐔

赤坂忠時

江戸後期
7.7cm

筆の動き、肥痩を繊細に表現した文字

「世の中に絶えてさくらのなかりせば はるの心はのどけからまし」の和歌を散らし書き風に配した透かし鐔です。

この和歌は、平安初期の歌人・在原業平が交野(大阪府交野市)で狩の御供をした際に文徳天皇の第一皇子である惟喬親王の別荘・なぎさの院(大阪府枚方市付近)で詠んだものです(『伊勢物語』)。「世の中に桜というものがなかったならば、春を過ごす人の心はもっと穏やかであったろうに」と散りゆく桜のなごりを惜しみます。

寛永年間の庄左衛門を祖に持つ赤坂家は、幕末まで江戸赤坂で繊細な透かし鐔を製作し、「赤坂鐔」と称されて珍重されました。

唐松に琴柱文鐔

伝 西垣勘四郎

江戸中期
7.5cm

詩情を感じさせる取り合わせ

東洋では、吹きつける強風にも屈しない松は、高節な人物の比喩とされます。またその清新な葉擦れの音は、松声、松韻、松籟、松涛などと呼ばれ、しばしば管弦の音色にも喩えられてきました。松に琴やその弦を支える琴柱をあしらった意匠もその一つで、鐔のほか、鏡や染織品などにみられます。

三十六歌仙のひとり斎宮女御が「松風入夜琴」を詠った和歌「琴のねに峯の松風かよふらしいづれの緒よりしらべそめけむ」(『拾遺和歌集』)や、明石上が光源氏から贈られた琴をかき鳴らし、その音曲に松風が響き合うという『源氏物語』松風の帖にもとづくと思われます。

野路の玉川図縁頭

大森英秀

江戸中期
3.9cm

蒔絵の優品のような
趣の華麗な
金の梨子地

緩やかな流れの川の畔に咲く萩と、雲のかかった月をあしらった縁頭です。萩の葉は赤銅、青金、銀を取り混ぜ、花には純度の高い金を用います。赤銅の雲には金の小片を散らして風情を加えます。金の梨子地象嵌が華やかに空間を彩ります。

萩と川の取り合わせは、『千載和歌集』にある源俊頼の「明日も来む野路の玉川萩越えて 色なる波に月宿りけり」を代表とする歌枕「野路の玉川」を表します。現在の滋賀県草津市野路町にあり、鎌倉時代は野路宿として栄えた萩の名所です。六玉川の一つにも数えられ、浮世絵や名所絵などにも多く描かれました。

大森英秀（一七三〇〜九八）

通称を喜惣次、名を英秀といい、一涛斎、龍雨斎などと号しました。横谷宗珉の門人・大森英昌の養子となり、浅草柳橋（東京都台東区）に住みました。高彫（たかぼり）による波涛図を最も得意とし、打ちかける波の一部に透かし彫りを用いたといいます。

蘭原山図鐔

志水茂永

江戸後期
7.6cm

月夜に跳ねる兎と動きのある木賊

飛びはねながら後ろを振り返る金の兎を中心に、右に赤銅による大きな木賊、左に銀の蕨を小さく配し、上方には銀色の三日月がかかっています。

裏面の切羽台には、平安後期の歌人・源仲政の詠んだ「とくさかるそのはら山の木の間よりみかかれいつる秋の夜の月」(『夫木和歌抄』)の和歌を刻みます。干した木賊の茎は木工品の研磨などに用いられ、「木賊刈る」はその名産地として知られる信濃国蘭原山(長野県阿智村)の枕詞となっています。秋の夜に煌々と輝く月を、あたかも木賊で磨いたかのようであると詠んだ歌で、月とかかわりの深い兎を主役に据えた図様となっています。

真鍮の下地には菊花形の
特殊な鏨を打ち並べる。

志水茂永
(しみずしげなが)
(生没年未詳)

肥後金工志水家の五代目にあたります。文化十年(一八一三)より熊本藩の扶持を賜り、文政六年(一八二三)に先代の病死に伴って家督を相続しました。鉄地に真鍮据文象嵌や銀布目象嵌で文様をあらわす作例が多い志水派にあって、本作は趣が異なり、江戸後期における同派の技法変遷を考えるうえで興味深い作品です。

蟻通図鐔	
打越弘寿	
江戸後期 8.4 cm	
突然の雨に濡れる一場面	雨の降る月夜、傘と燭灯を手に歩く狩衣姿の男性を表し、裏面には松の下に立つ鳥居を配します。和泉国の蟻通神社（大阪府泉佐野市）を舞台とする謡曲「蟻通」を表す意匠です。歌人・紀貫之が和歌の神を祀る玉津島神社（和歌山市）参詣の途中、にわかに日が暮れて大雨が降り出し、馬も動かなくなってしまいます。すると年老いた宮人が現われ、ここは物咎めをする蟻通明神の境内であるから、そうと知って馬を乗り入れたのであれば命はない、と言われます。貫之が名を告げると、和歌を詠じて神の怒りを鎮めるようにと言われます。そこで「雨雲の立ち重なれる夜半なればありとほしとも思ふべきかは」と詠むと、宮人は感心し、自分が蟻通明神であると告げ消え失せるという話です。

衣装は種類によって金の含有率を変え、
丸い鏨（たがね）を打ち並べて袴と質感を区別する。

斜めの凸線で雨を表し、
急ぎ飛ぶほととぎすの様子が、
突然の雨であることを物語る。

袖口と膝のあたりを灰色に塗り、
雨に濡れた様子を表現。

打越弘寿 (生没年未詳)
うちこし ひろとし

はじめは小西文七、のち打越圓蔵と名乗り、一乗斎と号しました。水戸金工の玉川吉長に学び、江戸へ出て神田を拠点に活躍しました。

周囲を鋤き下げて湧き立つ雨雲を表し、穿った雲間から銀の月を覗かせる。

菊慈童図縁頭

大山元季

江戸後期・文化八年
(一八一一年)
3.9cm

長寿を表す吉祥画題

『太平記』に見える「菊慈童」の説話を表した縁頭です。

周の穆王のとき、帝が寵愛する慈童が、誤って帝の御枕の上を越えたことにより、酈縣の深山に流罪となります。これを哀れんだ帝が、法華経普門品の中の偈二句を授け、毎朝唱えるようにと諭したところ、慈童はこれを実践し、忘れないよう菊の葉に書き付けました。やがてこの葉の露が落ちて谷の水が霊薬となり、これを飲んだ慈童は仙人となり童子の容貌のまま老いることがありませんでした。時がたち、魏の文帝は、彭祖と名を変えた慈童からこの術を授けられ、重陽の節句が始まったといいます。

能で演じられたことから拡がり、それを愛好した武士に好まれました。

大山元孚
(一七四一〜一八三〇)

通称を新右衛門、名を元孚といい、赤城軒、剃髪して東愚と号しました。姓を「泰山」とする場合もあります。父の元教は江戸馬喰町(東京都中央区日本橋)に住した菊の名手・長兵衛の門人で、菊彫新助と呼ばれました。元孚は水戸下町赤沼町(茨城県水戸市東台)に居を構え、天明頃にはしばしば江戸へ出て杉浦乗意などの奈良派写しをよくしたといいます。

鈍太郎図目貫

岡本尚茂(おかもとなおしげ)

江戸中期
2.9cm

表情豊かで躍動感のある人物表現

狂言「鈍太郎(どんたろう)」の一場面です。

訴訟のため西国に下っていた鈍太郎は、三年ぶりに都へ帰り、下京の本妻、上京の妾をそれぞれ訪ねますが、いずれも近所の若者のいたずらと思い、新しい夫がいると追い返します。二人の女に見捨てられたと思った鈍太郎は、鬘を切り諸国修行に出ようとしますが、戻ってくるよう説得されて思い留まります。本図は、二人の女の手車に乗り、「これは誰が手車」「鈍太郎殿の手車」と囃しながら宿へ戻る最後の場面です。

幼なじみの古女房と、器量のよい若い妾という設定が顔の造形に表され、説得に気をよくした鈍太郎の表情も笑いを誘います。

150

岡本尚茂
(?〜一七八〇)

通称を源兵衛、名を敏行のちに尚茂といい、正楽と号しました。鉄の冶金を得意とした鉄屋伝兵衛（国治または治国）に学び、その技術と屋号を受け継ぎ、「鉄源」と称されます。本作にも「鉄元堂」「正楽」の銘を刻んでいます。その居所「仏光寺通室町」(京都市下京区釘隠町）は、現在の町名にも残るように、釘隠などの建築用装飾金具の生産が盛んでした。

狂歌文鐔
河野春明

江戸後期・天保元年
(一八三〇年)
6.2cm

江戸らしい
風趣に
富んだ作品

杓子の形に透かしを入れたうえ、表に「杓子こそ曲りたれどもすくふなれ」の上句を刻み、裏に下句「直なほうにてつぶす摺こぎ」とともに、すり鉢とすりこぎを彫っています。

松平定信による寛政の改革の頃に流行した匿名の狂歌、落首（世相を風刺した匿名の狂歌）、「曲がりても杓子は物をすくうなり すぐなようでも潰すすりこぎ」をもとにしています。田沼意次を杓子、定信をすりこぎに例え、曲がっていても救う役割を果たすことができるが、まっすぐでも人々の生活を潰してしまう、と厳しい倹約政策への批判を込めます。もととなった狂歌が流行ったのは春明がまだ幼年の頃で、これを題材とした理由は明らかではありません。内容が自身の人生観と合致したためでしょうか。

河野春明
(一七八七〜一八五七)

通称を文蔵、名を韶といい、風乎、十方空舎、三窓、対鴎閑人、月翁などと号しました。柳川直春に師事し、はじめ春任、のち春明と名乗りました。師家である柳川派が、高彫りで図柄を表し赤銅魚々子地に金銀で加飾した格式高い作風を伝承するのに対し、春明はそれに満足せず、題材や技法に工夫を凝らし、江戸下町の粋を作品に表して一家を成しました。諸国遊歴を好み、最期は新潟で客死したと伝えられています。

コラム

絵画史からみた鐔・刀装具

江戸時代に活躍した鐔師、彫物師らは、武士や町人の広範な需要に応え、動植物から器物、故事、和歌、謡曲、年中行事に至るさまざまな図様を、刀装具の限られた形状にあらわしてきました。画題の選択やモチーフの表現と構図は、絵画の発展段階とも密接に関係しています。

京都で活動した埋忠や正阿弥による作品は、同時代の染織品とも深い繋がりがあります。これらの様式は近代以降、「琳派」として捉えられることが多く、ともすれば俵屋宗達や尾形光琳らの個人様式とされる傾向にありますが、広く作品を通覧であったとわかります。また長州萩で製作された鐔にあらわされる雲谷派の絵画と深い関係を有する山水図は、同地で振興された雲谷派の絵画と深い関係を有するなど、同じ時代や地域において、異なる分野である絵画や工芸が互いに深く関わっています。

「町彫のはじめ」と評される横谷宗珉が、江戸町人の需要に応えて機智に富む画題を描いた英一蝶の下絵を用いたと言われるのをはじめ、画家との関わりを有する彫物師も少なくありま

せん。自ら絵画を学んだと言われる彫物師も知られており、江戸中期の京都で活躍した一宮長常もその一人です。彼は同時代の京都を席巻した画家・円山応挙と共通する「生写」というキーワードで語られます。それは見たものをただそのまま写し取るという意味ではなく、実物の観察に基づいて、対象がどのような構造になっているかを合理的に把握したうえで描こうとする製作態度でした。

一方、鐔師や彫物師が多様な意匠を作品に取り入れることができた背景には、当時の出版文化がありました。十八世紀前半、狩野派に学んだ大坂の橘守国や大岡春卜らを皮切りに、画家による絵入りの版本が爆発的に流行します。和漢の著名画家による作品やさまざまな画題が一冊にまとめられており、画家だけでなく工芸作家にも大きな影響を与えたと思われます。一蝶の絵画も弟子の一蜂や鈴木鄰松によって出版されており、これらから図を借りた刀装具も数多く知られています。

すでにある形式を墨守するのではなく、その時代や地域における美意識

や嗜好に応えるため新たな作風を開拓しようとすれば、絵画における最新の表現形式を積極的に取り入れる必要があったはずです。幕末にかけて写実的な表現が絵画・工芸において普及するものの、試行錯誤の結果として生み出された表現と、すでにある表現形式にもとづいた作品とは差が生じます。現代の視点から刀装具を見るだけでなく、時代ごとの変化にも目を向けると新しい一面が見えてくるのではないでしょうか。

岡本友次《山水図鐔》

三笑図（大岡春卜『和漢名画苑』）

半諾迦尊者（橘守国『絵本通宝志』）

南の鍾馗（鈴木鄰松『一蝶画譜』）

福禄寿（英一蜂『画本図編』）

作品リスト

作品名	作者名	時代	サイズ(㎝)	銘
鈴虫文三所物	後藤顕乗	江戸前期	小柄:9.5×1.42×0.58 笄:21.1×1.21×0.4 目貫:2.93×1.31×0.4	金銘:後藤顕乗[花押]
遠龍文目貫	伝後藤栄乗	江戸初期	4.12×1.76×0.51	無銘
唐獅子文目貫	無銘(後藤)	江戸前期	3.56×1.5×0.53	無銘
蓮葉文透鐔	正阿弥伝兵衛	江戸中期	8.55×8.25×0.59	出羽秋田住正阿弥伝兵衛
藻魚図大小縁頭	岩本昆寛	江戸中期	大:3.83×2.4×1.39 小:3.80×2.4×1.38	岩本昆寛[花押]
粟穂文大小目貫	荒木東明	江戸末期	大:3.3×1.37×0.69 小:3.45×1.3×0.49	短冊銘:一斎東明荒秀信[花押]
漁樵図縁頭	一宮長常	江戸中期	3.65×2.3×1.28	越前大掾源長常[花押]
寿老図小柄	大月光弘	江戸後期	9.7×1.5×0.49	大龍城光弘[花押]
鰻に藻図小柄	岩本寛利	江戸中期	9.74×1.41×0.8	岩本寛利[花押]
富嶽図小柄	無銘(平田)	江戸前期~中期	9.75×1.41×0.67	無銘
種字に「如何是本来面目」鐔	信家	桃山時代	9.05×8.94×0.53	信家
四方蕨手に桜文透鐔	林又七	江戸前期	8.04×8.03×0.43	金銘:又七
霞桜文透鐔	林又七	江戸末期	7.81×7.78×0.42	金銘:又七
桐に下り藤文透鐔	無銘	江戸中期	8.31×8.38×0.55	無銘
竹文透鐔	無銘	江戸後期	7.32×7.16×0.55	無銘
牡丹に蝶・菖蒲に勝虫図縁頭	船田一琴	江戸末期	3.95×2.17×1.13	一琴
菖蒲に菊図透鐔	八道友勝	江戸中期	7.22×8.08×0.42	長州萩住友勝
菊花図縁頭	加納夏雄	江戸末期	3.97×2.32×0.96	夏雄
紅葉に鹿角文目貫	今井永武	江戸末期	4.99×1.38×0.46	短冊名:今井永武
蔦唐草文目貫	無銘	江戸中期~後期	8.29×8.21×0.52	無銘
文箱透忍草文鐔	正阿弥政徳	江戸中期	8.45×8.38×0.53	城州西陣住人正阿弥政徳作
富士越龍図大小鐔	大月光興	江戸後期	大:8.7×7.99×0.35 小:7.04×6.42×0.37	大龍斎月光興
獅子に牡丹図縁頭	横谷宗与	江戸中期	3.92×2.32×1.2	宗與[花押]
竹林猛虎図鐔	伝志水甚五(二代)	江戸後期	7.69×7.25×0.49	無銘
竹林猛虎図鐔	小田直堅	江戸後期	7.58×6.9×0.48	小田直堅彫
双牛文透鐔	無銘	江戸前期	8.2×7.9×0.55	無銘

作品名	作者	時代	サイズ	銘
十二支文字透鐔	無銘	江戸中期	8.15×8.22×0.5	無銘
海老に笹蟹文鐔	正阿弥政徳	江戸中期	7.89×7.86×0.47	城州西陣住正阿弥政徳作
勝虫図小柄	村上如竹	江戸中期	9.39×1.46×0.67	如竹［花押］
蛤雀文目貫	田中清寿	江戸末期	3.61×0.97×0.41	
豊干禅師図鐔 ［重要文化財］	土屋安親	江戸中期	7.79×7.23×0.45	安親
布袋図小柄	横谷宗珉	江戸中期	9.67×1.42×0.67	宗珉［花押］
寿老人・福禄寿図目貫	寿良	江戸末期	3.2×1.49×0.51	際端銘：一格寿叟
鉄拐図小柄	杉浦乗意	江戸中期	9.76×1.49×0.47	乗意 永春（金文方印）
羅漢図鐔	坂本光章	江戸後期	6.71×6.23×0.44	丹頂斎坂本光章［花押］
四季耕作図大小縁頭	和田一真	江戸末期・元治元年（一八六四年）	大3.91×2.3×1.18 小3.84×2.28×1.12	甲子歳六月日応需藤原政龍彫之 皇都処子和田一真藤原政龍［花押］
日本橋元旦富士図鐔	河野春明	江戸後期	5.53×4.57×0.55	春明法眼［花押］
初夢図目貫	大月光興	江戸後期	3.96×1.53×0.6	大龍斎光興
初飾り文二所物	篠山篤興	江戸末期	笄:21.1×1.23×0.5 小柄:9.73×1.49×0.67	一行斎篤興［花押］
椿に茶碗図鐔	後藤光美	江戸後期	6.83×6.23×0.39	後藤光美［花押］
瑞雲透鐔	後藤一乗	江戸後期・天保六年（一八三五年）	7.24×6.63×0.53	天保六年未年長月応需作之 後藤法橋一乗［花押］
芦雁図鐔	金家	桃山時代	8.79×8.33×0.31	山城国伏見住金家
月に雁図目貫	今井永武	江戸末期	4.02×1.5×0.63	今井永武［花押］
月に波千鳥文目貫	無銘（平田）	江戸中期〜後期	9.62×1.42×0.62	無銘
追儺図小柄	大森英秀	江戸中期	9.71×1.48×0.76	大森英秀［花押］
追儺図鐔	寿治	江戸後期	6.17×4.84×0.59	寿治作
追儺図鐔	萩谷勝平	江戸後期〜末期	7.12×6.45×0.42	萩谷勝平［花押］
「世の中に」和歌透鐔	赤坂忠時	江戸後期	7.68×7.41×0.5	武州住赤坂忠時作
唐松に琴柱文鐔	伝西垣勘四郎	江戸中期	7.5×7×0.5	無銘
野路の玉川図縁頭	大森英秀	江戸中期	3.88×2.18×1.35	大森英秀［花押］
薗原山図鐔	志水茂永	江戸後期	7.63×7.22×0.55	八代甚吾作　行年六十五歳茂永
蟻通図鐔	打越弘寿	江戸後期	8.44×7.95×0.43	一乗斎弘寿［花押］
菊慈童図縁頭	大山元孚	江戸後期・文化八年（一八一一年）	3.92×2.4×1.29	文化八辛未初秋赤城軒泰山 元孚［花押］行年七十一才
鈍太郎図目貫	岡本尚茂	江戸中期	2.9×2.34×0.5	短冊銘：鉄元堂正楽
狂歌文鐔	河野春明	江戸後期・天保元年（一八三〇年）	6.23×5.77×0.34	天保元年庚寅臘　風春明法眼鏤

※サイズについては、目貫は左側一方、縁頭は縁のサイズを記載。

おわりに

本書のもとになったのは、黒川古文化研究所において開催した平成二十二年の「武士の華・刀装具」展、二十四年の「武士の華Ⅱ 鐔」展、およびそれに合わせて編集した『所蔵品選集』です。編集の創元社・宮﨑友見子氏は鐔の展示に来訪されて以来たびたび足を運んでくださり、二十六年二月に「刀装具の美しさをあらゆる角度から細部までじっくりと見られるビジュアル本」という本企画を立ててくださいました。筆者の怠慢により作業は遅れがちでしたが、宮﨑氏の粘り強い仕事により何とか当初のコンセプトを形に出来ました。

写真を撮影された深井純氏と当研究所は、約二十年にわたり共同研究という形で所蔵品の高精細撮影に取り組んできました。筆者が勤め出した頃にはすでにフィルムからデジタルに変わっており、作品の観察や比較をはじめ、研究に活用しています。今回は斜めからの俯瞰像とともに、縁の展開写真を新たに撮影しました。軽率なリクエストから多大な労力をお掛けしてしまい、この場を借りてあらためてお詫びとお礼を申し上げます。

隅々にまで意を用いた緻密な刀装具には、日本的な美意識はもちろんのこと、その時々の文化や精神を反映しています。本書が江戸時代の人々の心に思いを馳せるよすがとなれば幸いです。

二〇一六年七月　川見典久

川見典久
（かわみ・のりひさ）

1976年生まれ。関西学院大学大学院文学研究科日本史学専攻博士課程後期課程単位取得満期退学。現在、黒川古文化研究所研究員。中世和鏡や近世刀装具など日本金属工芸史を中心に研究している。おもな論文に「横谷宗珉の実像──刀装具「町彫」成立の背景」、「一宮長常の制作における「生写」──装剣金工の文様表現にみる合理性」、「「享保名物帳」の意義と八代将軍徳川吉宗による刀剣調査」がある。

黒川古文化研究所
（くろかわこぶんかけんきゅうじょ）

1950年三代黒川幸七と妻・いく子によって、東洋の古文化を調査研究してその正確な知識を広く世に普及し、社会文化の発展に寄与することを目的として設立された。大阪で証券業を営んでいた黒川家が収集した中国と日本を主とする美術工芸品や考古歴史資料約8500件（2万点）を収蔵し、その分野は書画、青銅器、鏡鑑、瓦、貨幣など多岐に亘る。なかでも国宝2件、重要文化財11件を数える刀剣・刀装具は、質、量ともに屈指のコレクションとして知られている。

刀装具ワンダーランド

2016年9月20日　第1版第1刷　発行
2019年3月20日　第1版第2刷　発行

著者	川見典久
協力	黒川古文化研究所
発行者	矢部敬一
発行所	株式会社 創元社 https://www.sogensha.co.jp/
	本社　〒541-0047 大阪市中央区淡路町4-3-6 Tel.06-6231-9010　Fax.06-6233-3111
	東京支店　〒101-0051 東京都千代田区神田神保町1-2　田辺ビル Tel.03-6811-0662
作品写真	深井 純
風景写真	六田知弘
装丁・組版	上田英司(シルシ)
印刷所	株式会社ムーブ

©2016 Norihisa Kawami, Printed in Japan
ISBN978-4-422-71018-1　C0072

〔検印廃止〕
本書の全部または一部を無断で複写・複製することを禁じます。
落丁・乱丁のときはお取り替えいたします。
定価はカバーに表示しています。

JCOPY 〈出版者著作権管理機構 委託出版物〉

本書の無断複製は著作権法上での例外を除き禁じられています。
複製される場合は、そのつど事前に、出版者著作権管理機構
(電話 03-5244-5088、FAX 03-5244-5089、e-mail: info@jcopy.or.jp)の許諾を得てください。